D1095476

6-16

Donated
To The Library by

Alford Johnson

In honor of

Martha A. Wood

SCHLEICHER CO. PUBLIC LIBRARY
PO BOX 611-201 S MAIN
PH 325-853-3767
ELDORADO, TEXAS 76936-0611

© DEMCO, INC. 1990
PRINTED IN U.S.A.

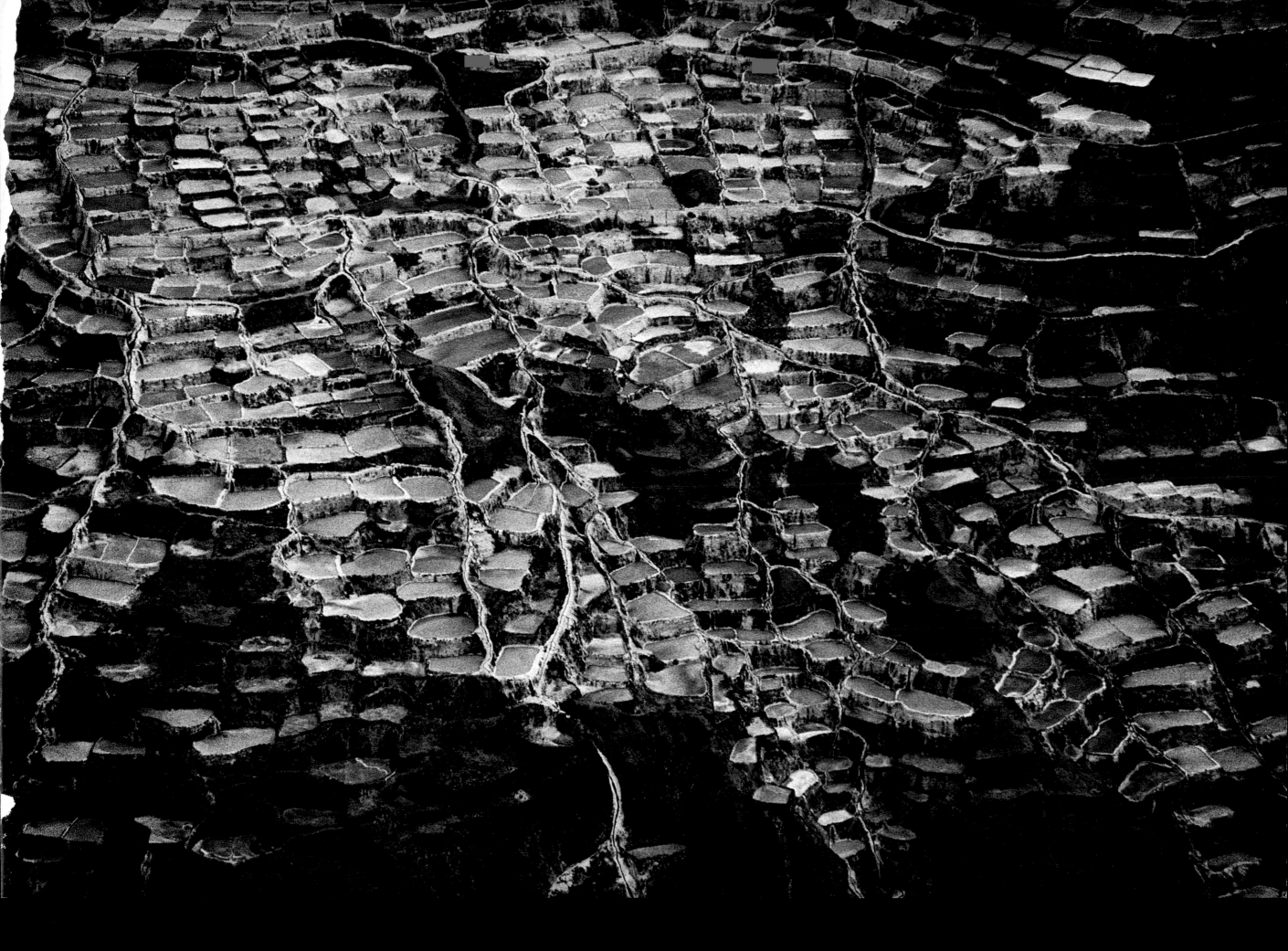

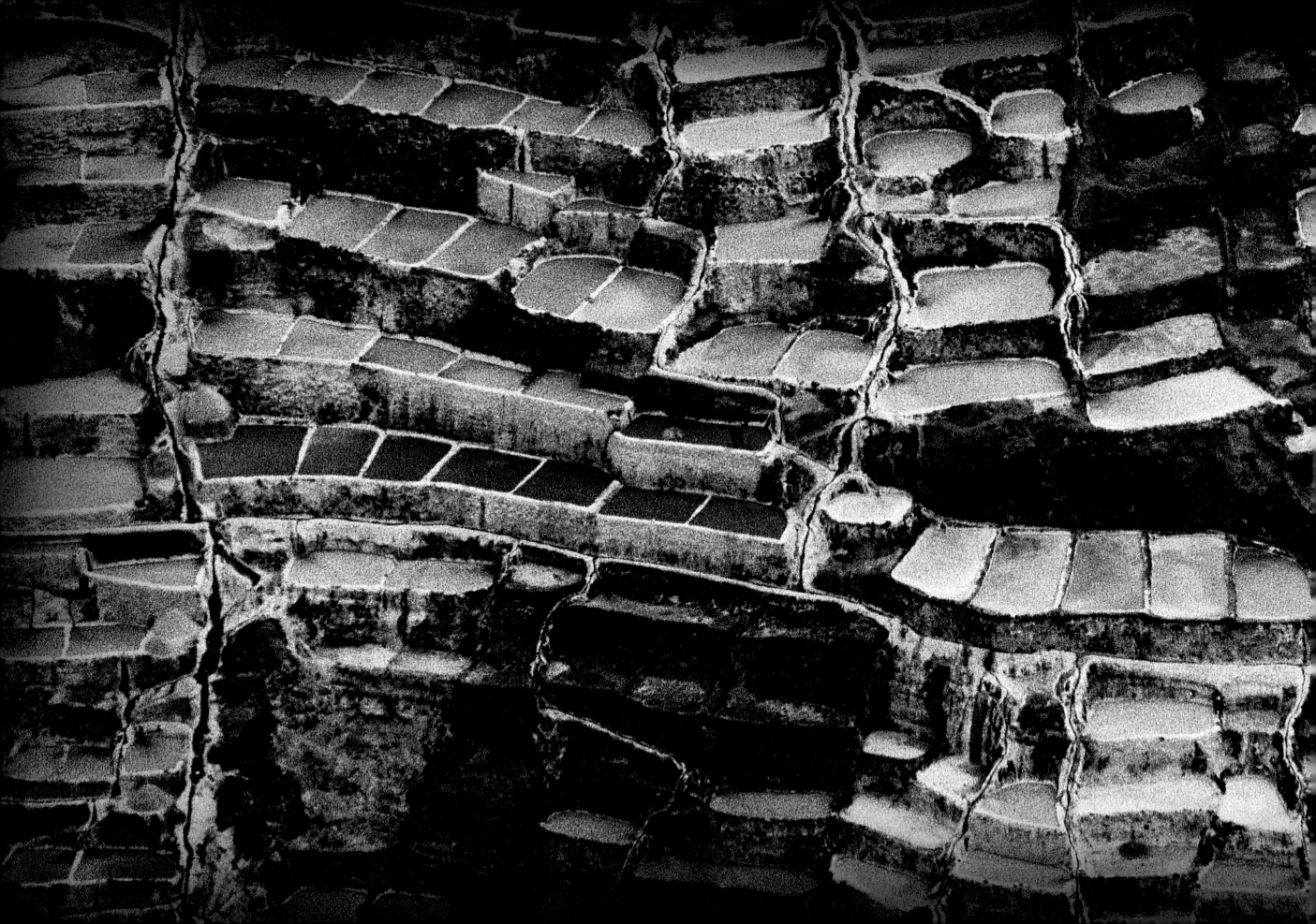

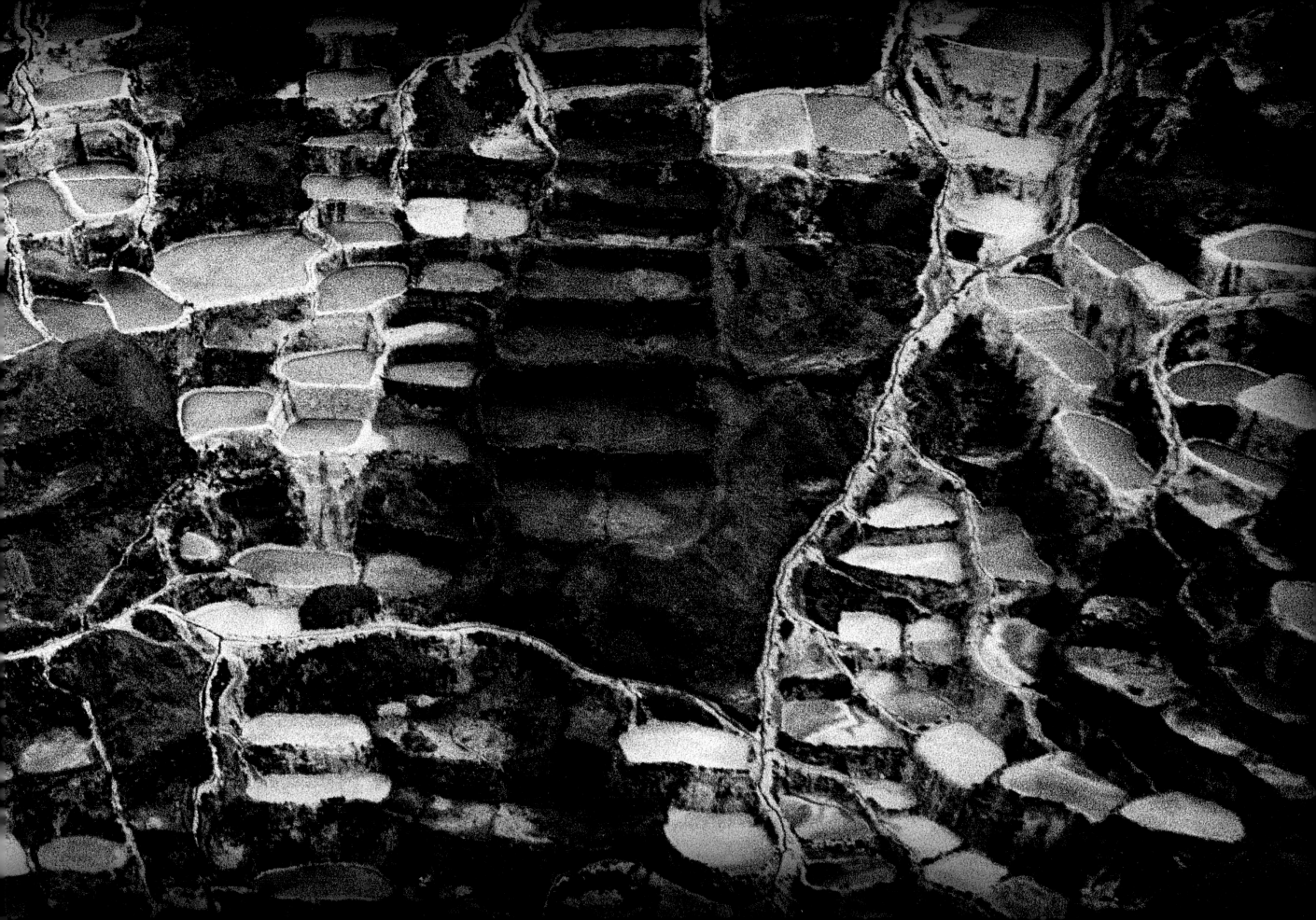

Pasaportes Espirituales

Imágenes nunca vistas de una artista que no vivió para verlas

Spiritual Passports

The unseen images of an artist who never lived to see them

"En esta historia sólo yo me MUERO."

"In this story, only I DIE today." —*Pablo Neruda*

Spiritual Passports: allowing PASSAGE beyond

Pasaportes Espirituales: permitiendo P A S

the REALMS of the ordinary.

A J E

más allá de los dominios de lo ordinario.

SPIRITUAL

PASAPORTES

ESPIRITUALES

PASSPORTS

Spiritual Passports/Pasaportes Espirituales by
SUSAN COX & ALFORD B. JOHNSON

PHOTOGRAPHY BY MARTHA WOOD
POETRY BY PABLO NERUDA
AMATE IMAGES BY SUSAN COX

FOREWORD: SCATTERED IMAGES BY ALFORD B. JOHNSON
WITH CONTRIBUTIONS BY MAGGIE KINSER HOHLE
PABLO NERUDA POETRY TRANSLATIONS BY MARK EISNER
SPANISH PROSE TRANSLATIONS BY TINA ESCAJA, REGINA FUENTES
PAPER HISTORIAN: JANE M. FARMER

DESIGN, CONCEPT & REALIZATION: SUSAN COX & FRANK BIANCALANA

PORTABLE MUSEUMS
CHICAGO

"My love has two lifetimes to love you. That's how I can love you when I don't, and still love you when I do."

"Mi

O R tiene dos vidas para amarte. Por eso te amo cuando no te amo y por eso te amo cuando te amo."

To my wife, MARTHA WOOD, whose love and artistic talent and death provided me with inspiration that was at once sudden, unexpected, and certainly unwelcome, but yet very real. The drive to publish this book would not let up because it was the most fitting way to recognize a remarkable woman and a talent that was starting to bloom in abundance.

To longtime, dear friends Ervin and Rosemary Geisler, who ran to my side in Cuzco. They were with me every agonizing step of the way as we met with the medical examiner, funeral director, local officials, U.S. Embassy and many others, as we waded through the days working our way back to Chicago. They helped me make the many dreaded phone calls back to the United States to notify family and friends of Martha's death. We mourned together and witnessed together that final moment when Martha's remains slipped into the crematorium. There are no words to adequately express what it meant to have such strong, sensitive and courageous friends at my side.

To my stepson, Todd Metzger, sister-in-law, Marilyn Pyle, and my children, Matthew Johnson, Caroline Baxter, Kevin Johnson and Michael Johnson. They were mourning as was I but rose to the occasion to help make Martha's memorial service both deeply personal and memorable. They have all supported me unfailingly in my desire to create this book, and I love them dearly.

To grandchildren, Dylan, Aidan, Abbie and Erik Johnson, and Victoria and Margaret Baxter, who knew and loved their Grandma Martha and to Tanner Metzger, Peter Baxter and Ellie, Gretta and Everett Johnson, who would surely have loved her had they been fortunate enough to know her warmth and affection.

To Peter Frost, British-born, resident of Peru, archeologist and guide, who led my group on the Inca Trail to Macchu Picchu. Peter was a constant source of interesting information about archeological sites, and a tireless source of encouragement during the physically challenging parts of the trip.

To Miguel Mayo, young guide, graduate of guide school in Cuzco, who could work his magic in helping members of our group persevere during days of climbing the Inca Highway to Macchu Picchu and who was assigned to accompany me on the rugged descent out of the Andes to Urubamba. Miguel would not let me out of his sight for the agonizing days following my wife's death, even to the extent of sleeping in the same room with me and Martha's body until the police came the next day to carry her remains away.

To Rona Eisner, my wife's roommate in Peru, who formed an unusually close bond with her over the few days they were together. It was Rona and my wife who were reading from Pablo Neruda's *Heights of Macchu Picchu* during the sunrise at Macchu Picchu. When Rona discovered my wife's lifeless body the next morning, she, along with the other members of their group, organized the continuous vigil until my arrival.

To Jane Farmer, who has been behind me constantly in this endeavor with encouragement, sensitivity, emotion, creative ideas, appropriate suggestions and moral support, and whose company has lifted my spirits and allowed me to move from darkness into light.

And finally to Susan Cox and Frank Biancalana, without whose sensitivity, good nature, positive attitude, high energy, perseverance and extraordinary creative talent this book never would have happened. —*Alford B. Johnson*

ARTÍSTICO

A mi esposa, Martha Wood, cuyo amor y talento y su muerte me brindaron inspiración que fue a un tiempo repentina, inesperada y definitivamente inoportuna, pero sin embargo muy real. El impulso para publicar este libro no me dio tregua alguna porque era la manera más adecuada de dar reconocimiento a una mujer extraordinaria y a un talento que empezaba a florecer pródigamente.

A mis entrañables y viejos amigos Ervin y Rosemary Geisler, quienes se apresuraron a acompañarme en Cuzco. Ellos estuvieron conmigo en cada momento del angustioso camino, encontrándonos con el médico pertinente, el director de la funeraria, los oficiales locales, la Embajada de los Estados Unidos y otras muchas personas y entidades a medida que vadeábamos penosamente los días hasta nuestro regreso a Chicago. Ellos me ayudaron con las muchas y difíciles llamadas telefónicas a los Estados Unidos para notificar a familiares y amigos la muerte de Martha. Juntos lloramos su pérdida y juntos fuimos testigos del momento final en que los restos de Martha pasaron al crematorio. No hay palabras que expresen adecuadamente lo que significó tener amigos tan fuertes, sensibles y con tanto coraje a mi lado.

A mi hijastro, Todd Metzger, a mi cuñada, Marilyn Pyle, y a mis hijos, Matthew Johnson, Caroline Baxter, Kevin Johnson y Michael Johnson. Todos ellos sufrieron la pérdida igual que yo, pero terciaron para ayudar y lograr hacer de la ceremonia funeraria de Martha un evento profundamente personal y a la vez memorable. Todos me han dado su apoyo incondicional en mi deseo de crear este libro, y les tengo mucho cariño.

A los nietos, Dylan, Aidan, Abbie y Erik Johnson; a Victoria y Margaret Baxter, quienes conocían y querían a su abuela Martha; a Tanner Metzger, Peter Baxter y Ellie; y a Gretta y Everett Johnson, quienes la habrían querido si hubieran sido afortunados de conocer su cariño.

A Peter Frost, nacido en Inglaterra, residente en Perú, arqueólogo y guía, quien lideró a mi grupo en el Camino del Inca hasta Macchu Picchu. Peter fue una fuente constante tanto de interesante información sobre yacimientos arqueológicos como de incansable estímulo durante los momentos físicamente más difíciles del viaje.

A Miguel Mayo, joven guía, graduado de la escuela de guías en Cuzco, quien supo maniobrar su magia personal para ayudar a los miembros del grupo a perseverar durante los días de escalada de la gran ruta inca hasta Macchu Picchu, y quien fue asignado para acompañarme en el difícil descenso de los Andes a Urubamba. Miguel no me perdió de vista durante los días agonizantes que sucedieron a la muerte de mi esposa, hasta el punto de llegar a dormir en la misma habitación conmigo y el cadáver de Martha hasta que la policía llegara al día siguiente para llevarse sus restos.

A Rona Eisner, compañera de cuarto de mi esposa en Perú, quien formó un vínculo atípicamente profundo con ella en los pocos días que compartieron. Fueron Rona y mi mujer quienes leyeron *Alturas de Macchu Picchu* de Pablo Neruda mientras amanecía en Macchu Picchu. Cuando Rona descubrió el cuerpo sin vida de mi esposa a la mañana siguiente, ella, junto a otros miembros del grupo, organizaron una vigilia continua hasta mi llegada.

A Jane Farmer, quien ha estado a mi lado constantemente en este empeño, proporcionando aliento, sensibilidad, emoción, ideas, oportunas sugerencias y apoyo moral, y cuya compañía me ha animado en extremo y me ha permitido avanzar de la oscuridad a la luz.

Finalmente, a Susan Cox y a Frank Biancalana, sin cuya sensibilidad, buena disposición, actitud positiva, enorme energía, perseverancia y extraordinario talento creativo este libro no hubiera sido posible. —*Alford B. Johnson*

"Cuánto pasa en un DÍA, dentro de un día, nos veremos.

How much happens in a day, in the course of a day, we shall meet each other."

All excerpted poetry of Pablo Neruda in Spiritual Passports is in quotation marks. Todas las selecciones de la poesía de Pablo Neruda en Pasaportes Espirituales están entre comillas.

This is the Story.

Ésta es la **HISTORIA.**

1.

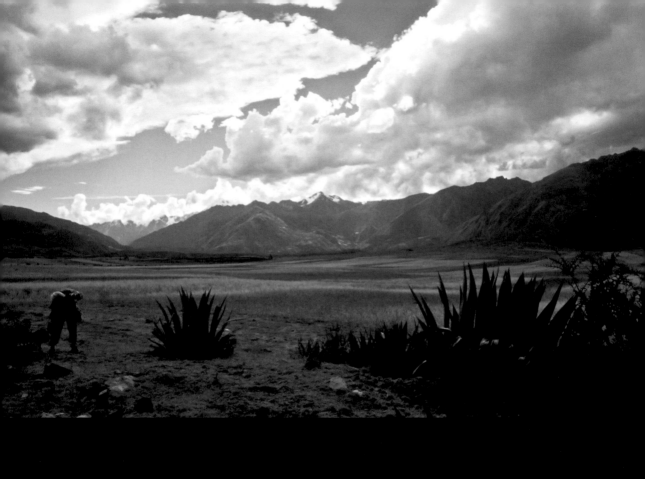

MARTHA WOOD IN PERU PHOTOGRAPHED BY RONA EISNER

SCATTERED IMAGES
BY ALFORD JOHNSON

The drone of the airplane engines signaled some relief as we finally took off from Lima, headed back to Chicago.

The empty seat beside me, the polished wooden box of ashes in the overhead compartment and a suitcase full of canisters of exposed film made the flight seem utterly surreal.

I closed my eyes, but my mind raced with scattered images of the events of the past days: most recent was of the tiny toes peeking from beneath the cheap cotton shroud as her now spiritless body entered the crematorium of the British Cemetery in Lima. (I remembered noticing when we first started dating 18 years before how delicate were my wife's hands and feet.) Afterward our dear friends, Rosemary and Erv Geisler, and I sat weeping in a quiet corner. My mind, still trying to turn back the clock, flashed on entering the morgue in Cuzco and stumbling past the benches of people in the waiting room; the meetings with the director and medical examiner; the brutally frank discussions about the need to do something quickly with a body that was already beginning to decompose; and before that, the police sergeant and his assistants from the town of Urubamba having arrived at first light leaning over my wife's body while making the sign of the cross and then unceremoniously tossing her into the back of a Ford Bronco to head to Cuzco; and yet previous, an abbreviated shiva arranged by her friend and roommate, Rona Eisner.

I recalled my arrival at the lodge the night before to find her body still in bed, surrounded by candles and her companions of the preceding week, the few minutes with just the two of us, a tearful kiss on her forehead and before that, my grueling and mind-deadened hike from the Inca Trail down out of the Andes in a race toward the lodge, and finally, in the very beginning, the crushing words of the anthropologist and trip leader, Peter Frost,

"Andy, there's no easy way to tell you this but your wife has passed on and you need to get to her as quickly as possible. Your guide Miguel will accompany you. This will be a long and difficult descent. Godspeed."

"But I love YOUR FEET only because they walked upon the earth
and upon the wind and upon the waters, until they found me."

"Hardly had I awakened than I recognized the day. It was Y E S T

ERDAY.

AYER."

Apenas desperté reconocí el día, era el de

"Pero no amo tus pies sino porque anduvieron sobre la TIERRA y sobre el VIENTO y sobre el AGUA, hasta que me encontraron."

IMÁGENES DISPERSAS DE ALFORD JOHNSON

El zumbido de los motores del avión procuró cierto alivio cuando finalmente despegamos de Lima, de regreso a Chicago. El asiento vacío a mi lado, la caja de madera bruñida conteniendo las cenizas en el compartimiento superior y una maleta llena de rollos de película por revelar, otorgaban al vuelo una impresión surrealista.

Cerré los ojos, pero mi mente se disparaba en imágenes dispersas de los acontecimientos de los últimos días: la más reciente fue la de los pequeños dedos asomando bajo el sudario de simple algodón mientras su cuerpo, sin alma ahora, entraba en el crematorio del Cementerio Británico de Lima. (Recuerdo haber notado dieciocho años antes, recién iniciada nuestra relación, lo delicados que eran los pies y las manos de mi esposa.) Después, nuestros queridos amigos, Rosemary y Erv Geisler, y yo mismo lloramos sentados en un rincón tranquilo. Mi mente, tratando aún de retroceder en el tiempo, recordé mi entrada en la morgue de Cuzco, tambaleante avanzando entre bancos de gente en la sala de espera; las reuniones con el director y el médico; las discusiones de una franqueza brutal sobre la necesidad de hacer algo de inmediato con el cuerpo que empezaba a descomponerse; antes, el sargento de policía de Urubamba y sus ayudantes que habían llegado de madrugada y se inclinaban sobre el cuerpo de mi esposa haciendo la señal de la cruz, para lanzarlo luego bruscamente al asiento trasero del Ford Bronco rumbo a Cuzco; y justo antes, un breve shiva organizado por su amiga y compañera de cuarto, Rona Eisner.

Recordé mi llegada al lugar de hospedaje la noche anterior y encontrar su cuerpo todavía en la cama, rodeada de cirios y de sus compañeros de la semana previa; los escasos minutos solos los dos, un beso empapado en lágrimas sobre su frente; y antes de eso, la difícil y narcotizante caminata del Camino Inca bajando precipitadamente por los Andes hacia el hospedaje; y, finalmente, al principio de todo, las devastadoras palabras del antropólogo y guía, Peter Frost:

"Andy, no existe una forma sencilla de decirte esto, pero tu mujer ha fallecido y debes ir a buscarla de inmediato. Tu guía Miguel irá contigo. Éste será un descenso largo y difícil. Dios te acompañe."

"TONIGHT, I can write the saddest lines.

Write, for example, 'The night is filled with stars, twinkling blue, in the distance.' The night wind spins in the sky and sings.

Tonight, I can write the saddest lines. I loved her, and sometimes she loved me, too.

On nights like this I held her in my arms. I kissed her so many times beneath the infinite sky. She loved me, at times I loved her, too.

How not to have loved her great still eyes. Tonight, I can write the saddest lines. To think that I don't have her. To feel that I have lost her."

MARTHA WOOD'S LAST DAY

NOCHE.

"Puedo escribir los versos más tristes esta

Escribir por ejemplo: 'La noche está estrellada, y tiritan, azules, los astros, a lo lejos.' El viento de la noche gira en el cielo y canta.

Puedo escribir los versos más tristes esta noche. Yo la quise, y a veces ella también me quiso.

En las noches como ésta la tuve entre mis brazos. La besé tantas veces bajo el cielo infinito. Ella me quiso, a veces yo también la quería.

Cómo no haber amado sus grandes ojos frijos.

Puedo escribir los versos más tristes esta noche. Pensar que no la tengo. Sentir que la he perdido."

EL ÚLTIMO DÍA DE MARTHA WOOD

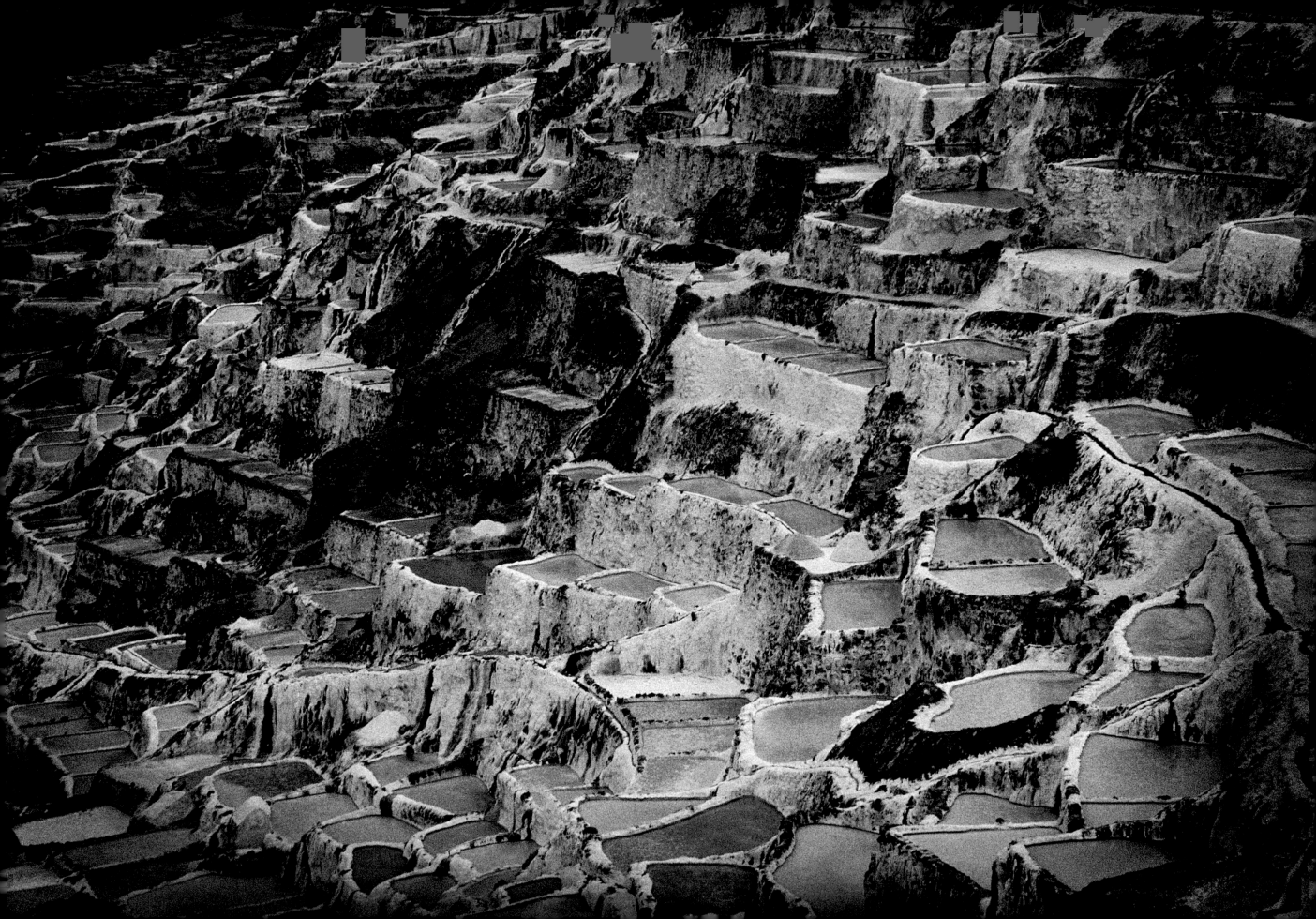

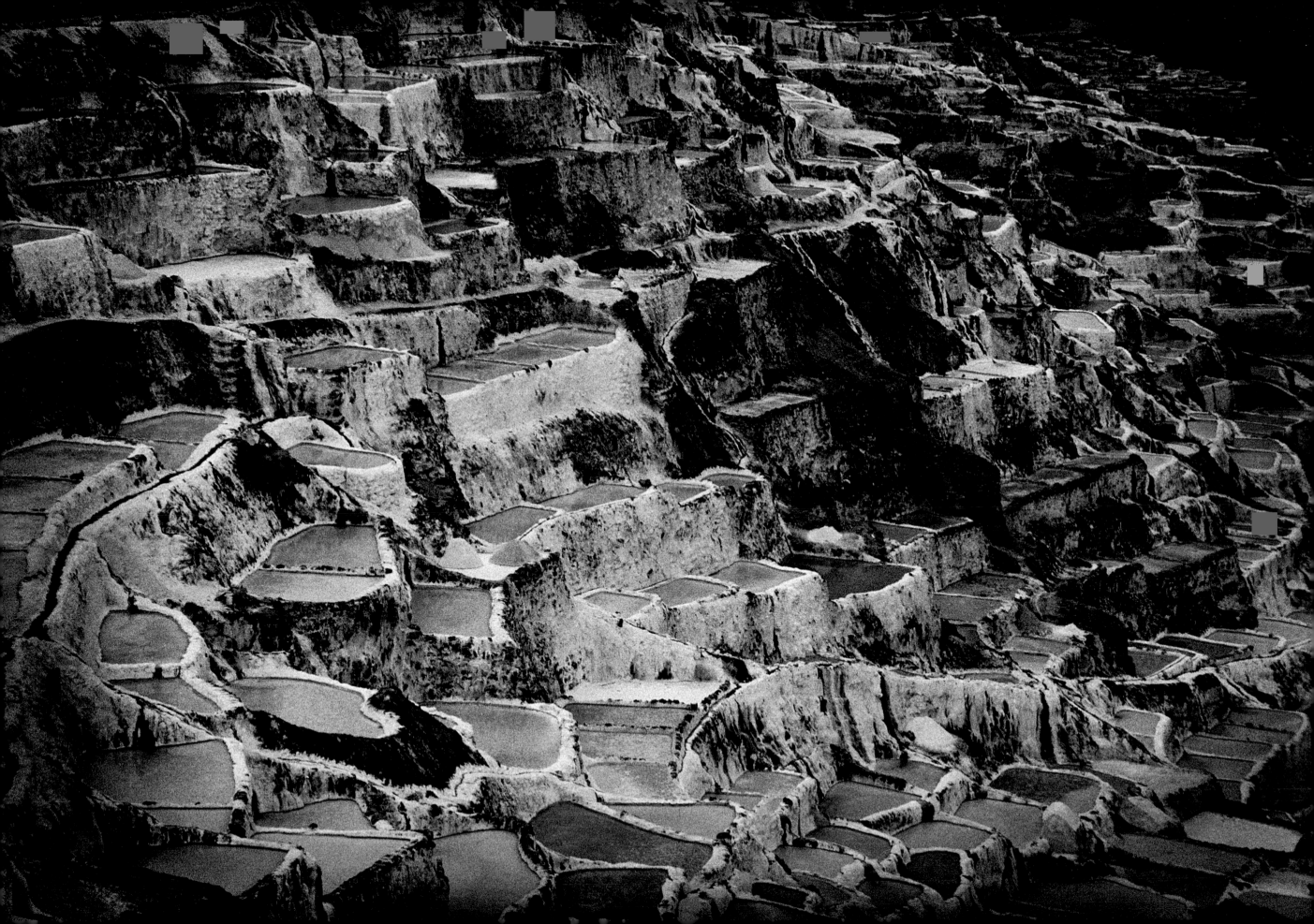

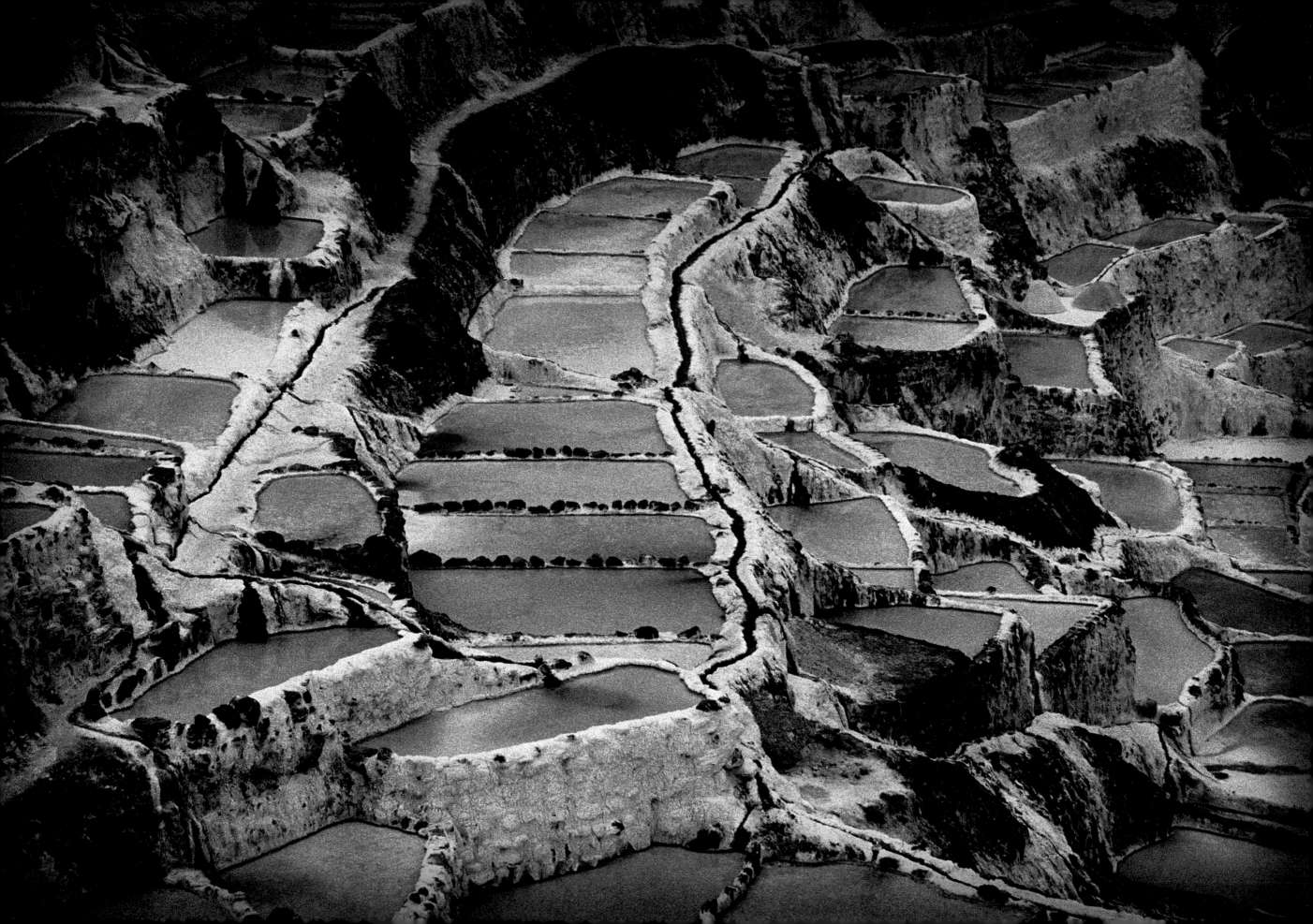

THE 3 PATHS: URUBAMBA, MACCHU PICCHU & THE INCA TRAIL

THE 3 PATHS: URUBAMBA, MACCHU PICCHU & THE INCA TRAIL

Peru, June 2004. Martha Wood had planned the trip for an entire year—a year also spent moving house, downsizing, giving away things she loved and compiling a decade's worth of photography work, even putting into order, before her departure, the photos from her 60th birthday party, held just two months earlier. Wood threw the party herself, and there displayed other completed photo albums of her life up until that point. She and her husband, Alford Johnson (known to all as Andy), had moved into the place almost exactly a year earlier, on June 17, 2003. To move in and put it all in order, her close friend Rosemary (Ro) Geisler says, "Martha was driven. It was going to be *done*."

Wood and Johnson had traveled together often with Ro and her husband Erv—to France, Spain, Turkey, Nepal, Tibet. But this trip was different; it was to be two weeks of three concurrent tours on three diverging paths. Martha was traveling with a group of fellow artists, mostly photographers. She would concentrate on the aesthetic wonders around Cuzco and Macchu Picchu. Andy, former Marine and daily runner, had set his heart on a personal challenge: to hike the Inca Trail, with archeologists leading the trek. The Geislers initially agreed to join Andy.

But something nagged at Ro; first, the problem seemed to be Erv's fitness for a hike to almost 14,000 feet. There wasn't enough time for him to get in the proper condition. Martha suggested the Geislers find another trip going on at the same time. Ro conceded and discovered a tour focusing on archeology and architecture. No sooner was the logistical problem solved than worries about her elderly parents began to plague Geisler. She'd always traveled. Why would she worry about leaving this time? Then, as often happens when the mind can't convince, the body stepped in. Just a month before their departure, Geisler completely lost the vision in her right eye. Confident that this was the reason for her misgivings, she visited three specialists. The cause turned out to be a blockage of her carotid artery, which could be completely solved by medication; the doctor gave her the go-ahead for high-altitude travel. Now at odds with her own character, Geisler was disappointed.

BY MAGGIE KINSER HOHLE

Rosemary Geisler is adventurous, not airy. A no-nonsense, rational type, diminutive, trim and fast-talking, she's comfortable coaching executives or managing the finances of a large corporation. She isn't the type to honor vague apprehension with action—or inaction. But in January of 2004, as she planned this trip with Martha Wood, one of her best friends, a fellow Aries whom she admired for her compassion, her creativity, and the intensity of her desire to connect with every experience, Ro Geisler confronted uncertainty within. She recalls, "It's not that I didn't want to *leave*; I'm *always* ready for a trip. It's that I didn't want to *go.*"

The feeling of premature regret followed Geisler right onto the plane, but she never told Wood about her misgivings, her concern for her parents, even her medical scare. "I couldn't put my finger on it. I needed to put my arms around it before I could be telling Martha it wasn't a good idea. I canceled the Inca Trail trek for Erv, protecting his health; I took care of that piece. And then the feeling came back. Then it was my parents, then the artery. You keep trying to dismiss it, because it's not logical. It's not tangible. I'm pretty open to a lot of things, but this wasn't one of them."

Andy Johnson and Martha Wood had been married for thirteen glorious years. Mutually attracted by an adventuresome spirit, a love of skiing, reading and studying foreign cultures and visiting them, and invigorated by rustic and rugged travel, the two were excited by one another's sense of exploration and humor. Martha was the one who could easily and genuinely interact with strangers, whether she shared their language or not. In her great embrace, Andy found comfort everywhere. On the day they packed their bags, they were just barely ensconced in a new living space that Wood had arranged to suit them both perfectly, with a reading nook for her, in a window seat banked by bookcases, a flawlessly appointed kitchen for his culinary exploits and the architectural details they both loved from their alternate life in Taos, New Mexico. Coming downstairs with tickets in hand, they glanced over familiar faces smiling at them from the exquisite albums Martha had crafted for her grandchildren, as well as handmade books she had designed to enhance her photography. The hallway leading out was hung with Wood's portraits of nature and life.

The Geislers' tour began formally on June 9, in Lima. Although the two couples commonly flew different airlines, tonight, before embarking on their varied

adventures, they expected that by a chance intersection of their schedules they might well meet in the airport in Lima. They never did. Under the heading in her Peruvian sketchbook,

"Multiple Journeys and Magical Journeys: Unexpected Stops," Martha notes the reason why. Between Chicago and Dallas, she and Andy found themselves stopped on a desolate stretch of runway

in rural Texas—to refuel. The Dallas–Lima–Cuzco flight made an unforeseen stop in Arequipa. By the time land transport from the Cuzco airport brought them to the wrong hotel,

Martha Wood writes that she had vowed to "surrender to serendipity."

The Geislers left the airport for a tour that began in the capital, traversed Trujillo, the Moche Valley and Chiclayo on the Pacific coast, and would bring them back to

Cuzco and the sacred valley of Urubamba just days after Wood and Johnson would depart it on their own two diverging trails to Macchu Picchu.

Before Wood's and Johnson's separate groups began traveling in earnest, this couple, who had shared so much joy in exploring, spent two days together in the city

of Cuzco, best known for the resurgence in respect for Incan and ante-Incan civilization, a touch point for indigenous, pre-colonial Andean culture.

Cuzco is also the resting place of the extraordinary Indian photographer Martín Chambi, who spent most of his life living in the city and documenting its rise to

prominence as an artistic center, and as an important entrance to Macchu Picchu and the surrounding ruins. Chambi, though largely unknown outside of Cuzco until after his death in 1973, was

the definitive visual documentarian of the ruins of the Inca culture. His images of the unbelievably beautiful stonework, for example, capture both the technical details of the structures,

and, in their spiritual focus, the lives of those who built them. Like the poet Pablo Neruda, Martín Chambi spoke to the magic of the sites. His work is a testament both to the unsung efforts of

the laborers and artisans who created them, and to the glory of the natural landscape that inspired them.

Before heading into the crux of her journey, which would take her to the salt ponds of Maras, the terraces of Moray, and finally to Macchu Picchu, Martha Wood purchased

a volume of the master's striking photographs. Did she aspire to his level? Did she know of his reputation? Did she in some way connect to this poet of the eye, channeling his love of the

landscapes she was about to visit?

Martha Wood was a social being. Her images most often included people, doing what they normally did. In Tibet, taking pictures like this was easy. In Peru, especially

around Cuzco, a community of local people naturally jaded to the tourist influx, she was somewhat frustrated by their tendency to strike a pose. But with her easy smile, newfound

acceptance of the whims of chance, and impeccable Spanish, Wood in Peru was a dervish. To an intensive exchange experience in South America as a high schooler, she had added a Phi Beta

Kappa from Stanford. It was no wonder that here, and now, mature in her love for the culture, back at last, she charmed all: the resident of Sacsayhuaman whom she asked to guide her for a day;

the jewelry vendor whose own necklace Martha admired so much that the woman was obliged to offer it; a clerk in Aguas Calientes whom she helped translate the lyrics to "Windmills of Your Mind," and finally, the shaman Doris Riveros, with whom Martha developed a unique bond. Martha Wood took life lightly, but lived it fully. She inspired others to do the same.

Andy Johnson is quiet and direct, with a subtle sense of humor and little room in his imagination for the inexplicable. If he chides himself for some weakness, it may be that his empathy runs too close to the surface to maintain perfect composure. In Cuzco, while Wood began centering herself for an introspective, creative journey during which she would welcome mystery, spectacle and spiritual connection, Johnson turned to the physical and mental challenge ahead. Over five days, his group, led by the British-born explorer and mountain guide Peter Frost, would trek 30 miles of the Inca Trail, often following nearly vertical paths or stone steps for hours at a time, and explore a half-dozen archeological sites. During his week aloft, Johnson could expect to test the medicinal effects of the natural remedy for altitude sickness—a highly unpleasant mixture of coca leaves and bicarbonate of soda—and to thoroughly enjoy the vistas, partly because stopping to look would give him the chance to rest his mountain-weary body.

Physical convergences put us in mind of spiritual ones. On Tuesday, the 15th of June, Andy Johnson visited the Inca fortress of Ollantaytambo and then formally began his trek. On the 16th, he was heading south and up, ascending through an agrarian landscape from the trailhead to camp at 9,840 feet. At the same time, Martha Wood was traveling away from Ollantaytambo with her group as well, by train to the terminus, Aguas Calientes. From the train, parts of the Inca Trail were clearly visible. Wood had become fast friends with her assigned roommate, Rona Eisner, who recalls this ride. "We talked about so many things, our marriages, children, grandchildren, inevitably our mothers. She was so full of love and life. She worried about Andy on the trail and looked for him from the train." She didn't see him.

Martha would ascend to the ruins at Macchu Picchu at dawn on the following day.

From a 21st-century western standpoint, the Andean Indians are highly spiritual and also what we might call superstitious. To Wood, the Peruvian manner of relating to the environment, by ascribing meaning and granting reverence to creatures and natural objects, was not a foreign concept. When approaching their Taos home, she would comment to her husband that the raven soaring over them was welcoming them back. Before boarding the train to Aguas Calientes, Wood's group took part in an offering to Pachamama, Mother Earth, guided by the clairvoyant shaman Doris Riveros. According to Eisner, Martha Wood translated Riveros' "quiet, prayerful Spanish" into equally moving English phrases. In these moments of shared worship, Wood and Riveros connected.

On Thursday, June 17, Wood's group awoke in the dark, at a quarter to five, for a special, chartered bus ride to Macchu Picchu, expressly to catch the dawn atop the mystical site. Since the beginning of their tour, a viral pulmonary infection had visited most of the members of their group, Martha included. A fever and bouts of shaking chills were symptoms. Bed rest was a common tonic. By Thursday, Eisner says, Martha was "very tired." Wood had hiked at 12,000 feet before, but by the time she reached Macchu Picchu, finding a secluded spot where she and Rona could contemplate the *Heights of Macchu Picchu*, Pablo Neruda's epic poem, seemed the perfect therapy. Inspired by Neruda's first visits to the site in the early 1940s, the elegy considers the emptiness of the world, the loss of the soul, his own "deaths," and then his spiritual rebirth among the stones hauled, carved, painstakingly aligned by entire generations of his ancestors, the native peoples of the Americas.

So many decades after the poet's moment of transformation, his words rise up through the Andean morning. Martha reads the original in Spanish. Rona follows in English.

In hand was *The Essential Neruda,* a brand-new book, translated in part by Rona's son, Mark Eisner, and published by his brainchild and inspiration, a not-for-profit called Red Poppy, dedicated to spreading the poetry of Neruda and social change in Latin America. Is it coincidence that Wood read with this partner, in this way, from the epic that would speak to her, and through her, on this day?

The sun rose at 6:26. For more than an hour, Eisner and Wood waited for it to crest, reading the words of a poet whose words still—a precise century after his birth—spoke clearly of love, distance, shadows, flowers and death. Martha rose, left Rona and set off toward the Temple of the Sun. Once returned, she raved about the amazing images she'd captured. Then, laughing, she announced that unfortunately, her camera had been empty. Eisner consoled her. "At least you have them in your mind!"

As Martha Wood and Rona Eisner contemplated images, in poetry, in their minds' eyes, and in the reality that is Macchu Picchu today, Andy Johnson trekked uphill, through villages, woods, alongside streams, contemplating the pragmatic Incan approach to mountain passes and summits. He recalls, "Instead of making switchbacks, they just say, 'There's the pass; the shortest route is straight up.' There were a couple days when we were just walking up steps for 8, 10, 12 hours." On June 17, sometime after noon, Johnson's group crossed Warmiwañusca, Pass of the Dead Woman. This was the highest altitude the group would face: 13,650 feet. They would camp just a mile away, at Pacamayo, but descend almost 2,000 feet to get there. Was he thinking of Martha? "Naturally, I thought about her," he recalls of that evening, "but this trip was pretty intense. There were physical challenges that occupy your brain, and then you're just exhausted afterwards. As we got closer and closer to Macchu Picchu, I began thinking about us seeing one another in a few days. The idea of her being able to do her thing, and me doing mine, and then meeting up at the end, that was going to be great; I could envision her trip from the tales she'd tell, and share my experiences with her."

The 17th of June was an exhilarating day for Ro and Erv Geisler too. On the agenda were visits to three important ruins (Quenqo, Puka Pukara, Tambo Machay) that Johnson and Wood would not see, and their own tour of the architecture of the Urubamba Valley communities of Pisac and Ollantaytambo, locales overlapping with Wood's and Johnson's tours. One of the great excitements of this trip for the Geislers was also the anticipated exchange at the end, the multiplication of experience, especially the images they knew

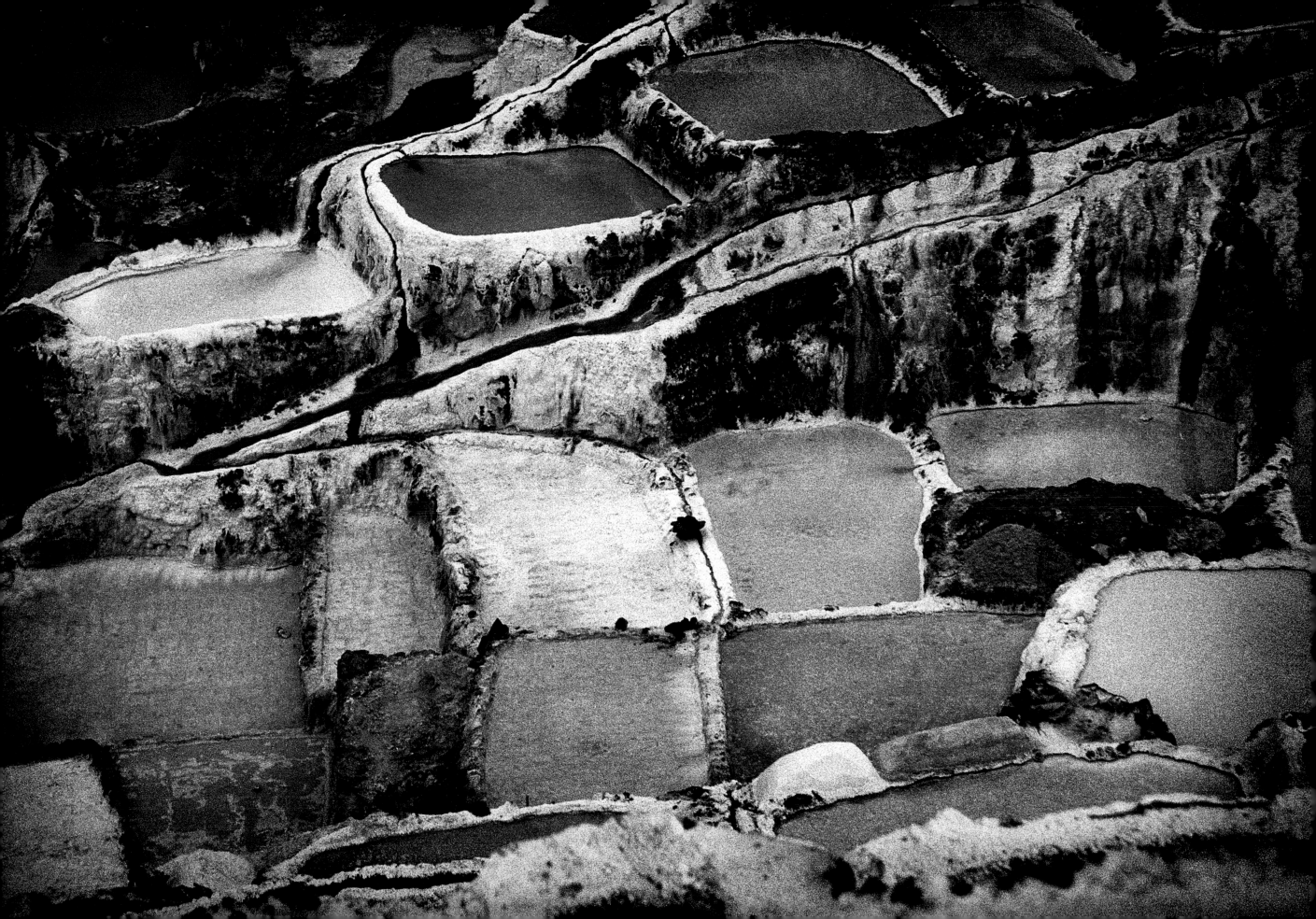

Martha would capture. Ro remembers, "Our trip was so different from either of theirs; we were on the coast. We took pictures there to show the two of them. But when we were places Martha had been, all we could say was, 'I hope she got that picture, and that picture; I'm not going to worry about my pictures because we're going to have Martha's, right?'"

During the day, the Geislers had pondered the Incas' understanding of hydraulics, watching the endless stream that flowed year-round from Tambo Machay's two crystalline springs. The couple considered both the Incas' incredible ability to overpower nature, palpable in the fifty-ton stones of the fortress of Sacsayhuaman, and their respect for her, evident in the vistas the structure so purposely revealed. And they strove to understand the people's religious beliefs, indicated by the animal carvings at the temple of Quenqo. The day had been intellectually stimulating and physically demanding. Ro expected to sleep like a baby. But she recalls that "crazy dreams" and agitation pursued both her and her husband throughout the hours of darkness.

The day at Macchu Picchu had exhausted their friend Martha and her roommate Rona, too. They returned to Aguas Calientes before sunset and left early to meet the others for an evening meal. Although the deep cough that had disturbed every member of the group at one time or another had settled on Wood for a bit during the trip back, at dinner she was bubbly and looked particularly beautiful. Some said radiant.

Rona had gone to sleep fully dressed and with her light on. At 10:30 she woke up and turned it off. Martha was asleep. Around 11, Martha checked on Rona, and they both went back to sleep. Sometime later, Rona, a light sleeper, heard Martha coughing, then quiet, "which was usual," Rona recalls, "as she was falling asleep."

At 7 a.m., Rona Eisner awoke. Martha Wood did not. She had passed sometime in the night, in silence.

Andy Johnson later wrote, "All of the things she admired and enjoyed about Peru had reached a crescendo at Macchu Picchu, and then the conductor's hands came down—and everything went quiet in that magical, mystical land."

Quiet, perhaps, but some heard more than Wood's literal silence.

On the morning of the 18th of June, 2004, when the group's guide asked Doris Riveros, the healer, the shaman, the clairvoyant, to perform a service for Martha Wood and the members of the group she had left behind, Riveros displayed no surprise, but broke down in tears, explaining that Wood's spirit had come to her in the night. "Last night, we dreamed together."

In Riveros' dream, Martha was in a place similar to the terraces near Moray. Martha asked Riveros for help in what she was about to go through, walked to the edge of the precipice, opened her arms—suddenly transformed into the wings of a condor—and rose to the heavens. To the seer, the Andean symbolism was clear; Martha Wood was about to surmount the limitations of life, commune with the spirits above. This was the message of the condor.

Day follows night, and that day, as Martha Wood's body lay cold on her bed, attended always by one or another member of her group, attempts were made to contact Johnson. On the sixth day of their trek, views of Lake Chaquacha and sightings of orchids and hummingbirds had a calming effect on the group. Johnson was finally anticipating the next day's easy descent to Macchu Picchu. Somewhere around Sayacmarca, translated as "dominant town," but in fact an impressive fortress framed by supporting farmland, Peter Frost, the lead guide, received a radio call. The message that "someone's wife was ill" sent a wave of dread over Johnson. "I realized," he remembers, "that I was the only one in the group whose wife was in Peru."

Frost insisted they push on, and up, for another two and a half hours. They had to reach Phuyupatamarca before nightfall. A veteran hiker and a man who leads by matter of course, Johnson slipped easily into Frost's mindset: "We had the rest of the group to contend with." Better radio reception and the chance to get details were the reasons given, but in retrospect, Johnson thinks Frost recognized a possible crisis; "I believe he may have already known." Peter had to get the group to camp before he broke the news to Andy.

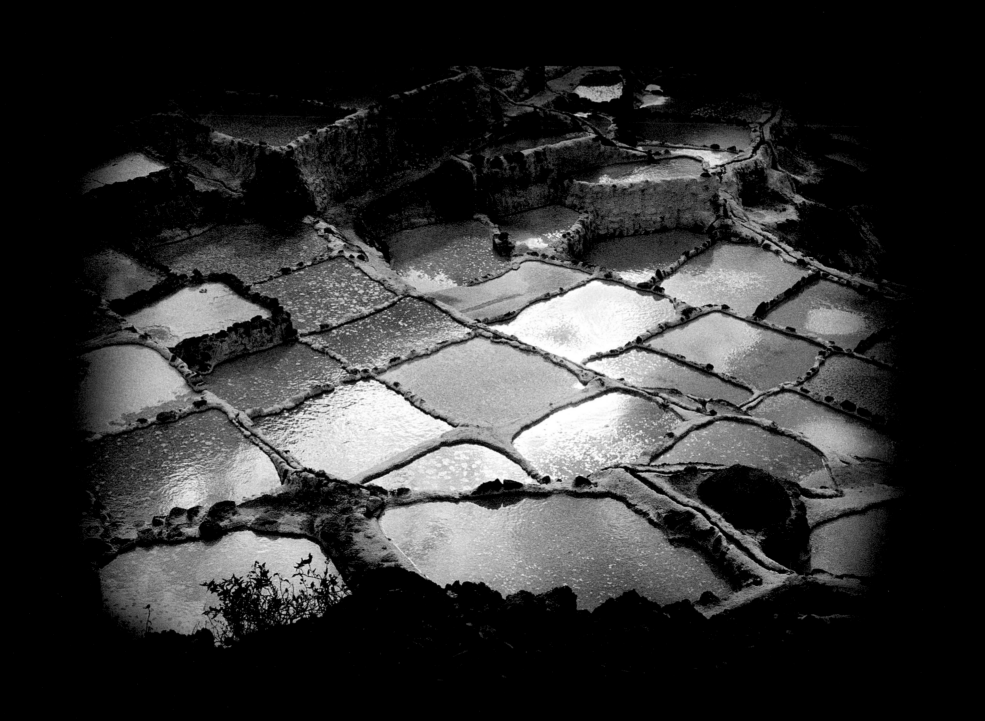

At the top, Frost spoke on the radio in Spanish, then turned to Johnson. The news was worse than he had dared to fear. He spoke softly, but directly.

"There's no easy way to tell you this, Andy, but your wife has passed, and you need to descend as quickly as possible."

It was 4:30. The sun would set in just over an hour. The only way down was over a poorly maintained and badly marked part of the Inca Trail, used mostly by porters, and not in the dark. Assigned to Johnson was one of the group's native guides, Miguel Mayo. To guide, Johnson knew, was not only to show the way, but also to lead and inspire. To stay close, emotionally, too. Andy had already hiked quite a bit with Miguel, and knew that the young man had confidently, and naturally, it seemed, moved up the ranks, from the mandatory studies of history and English through porter, cook and assistant guide, to become a man everyone wanted by his side. Encouraging the less fit, he would urge "baby steps" and talk about everything—his parents, the hikers' families, anything to take their minds off of the endurance they were demanding of their bodies.

It was this man who would lead Andy Johnson down, 2,000 feet, to the valley of Urubamba, where his soul mate, now lifeless, awaited him. Andy describes the trail over which Miguel led him as "steep, with washed-out portions that were traps for the unwary." Lit only by their headlamps, this dark, treacherous descent meshed inextricably with the shifting state of Johnson's troubled mind. "The news of my wife's death hung over me like a heavy, dark shroud," he writes later. "Practically numb, I drifted between the fog of denial and the reality of having to negotiate the difficult trail."

Unexpectedly, this evening, the Geislers' guide had offered them the unlikely opportunity to see the Southern Cross and all the surrounding constellations at almost 10,000 feet, with no light pollution, just three days before the winter solstice. Among the great stones of Macchu Picchu, accompanied by the intermittent notes of a native flute playing somewhere in the distance, every member slipped into the introspection inspired by the extraordinary scene. Except Rosemary Geisler.

Her disquiet had returned. And although she knew it was out of place here, she could not escape it. A fellow traveler who found himself near her several times during the outing writes that he "could sense her trembling even though it was not a cold night." Geisler had been a relaxed companion up until this evening. When he asked her if she was okay, she replied, "Something's just not right."

Unable to sit still, pacing while others communed with the night sky, she was unmoved by the shooting star that fell across their view, but startled by the hooting of an owl that followed. The silence was broken. The owl had also appeared to them in Macchu Picchu during the day, deeply disturbing the Peruvian guide. In Peru the owl is believed to be an envoy from the spirit world.

Once Andy Johnson and Miguel Mayo had descended to the sacred valley, the only way to the nearest town quicker than hiking was to hitch a ride on the little maintenance car that traveled the Macchu Picchu narrow-gauge railway. Mayo was on the radio pleading for speed. Still, the wait was an excruciating hour. Johnson, battling shock in the frigid dark, struggled to hold on to reality. From the town, a van had been called to take Andy and Miguel to Martha's side. It was 9:30 p.m. when they arrived.

Is there any detail of life that death cannot transform in an instant?

The hotel where Martha lay, Johnson later describes as "a little paradise, surrounded by trees and beautiful gardens, a perfect retreat for quiet reflection." But that night, he writes, "it seemed charged with despair as I was met and led quickly to Martha's room.

"There, alone together in the soft candlelight, we had our reunion, which quickly brought me to the crushing reality of her death."

Andy Johnson was suddenly alone in Peru—the people, history and landscape of which had so captured his wife's heart. He called family. He considered logistics. He called his friends.

Ro, having left Macchu Picchu in nervous haste, returned to her hotel where a message from Andy awaited her. The moment she heard his voice, Ro says, "I knew that this was why I didn't want to go. And this is why we were there. As much as I didn't want to face it, I had to. We had to."

Four friends, three winding paths, and finally, communion in an unfamiliar land. On film, Martha Wood captured vestiges of this meandering journey, but never saw what she had made. We have seen what she has created, but do not know what she knew. The story of Martha Wood is a story of vision, and at the same time, of the unseen. We seldom question our eyes, but often doubt our sixth sense. Dispersing logic, the images Wood left speak of unity, majesty and peace.

May all of our paths lead to such an end.

"I am the condor, I fly over you who walk.

Yo soy el CÓNDOR, vuelo sobre ti que caminas."

todo se aprende con tiempo y océano, y volvía la

"Yo aquí vine a los límites en donde no hay que decir nada,

sus líneas plateadas y cada vez se rompía la sombra con un golpe

de ola y cada día en el balcón del 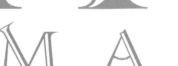 abre las alas, nace el fuego y todo sigue azul como mañana."

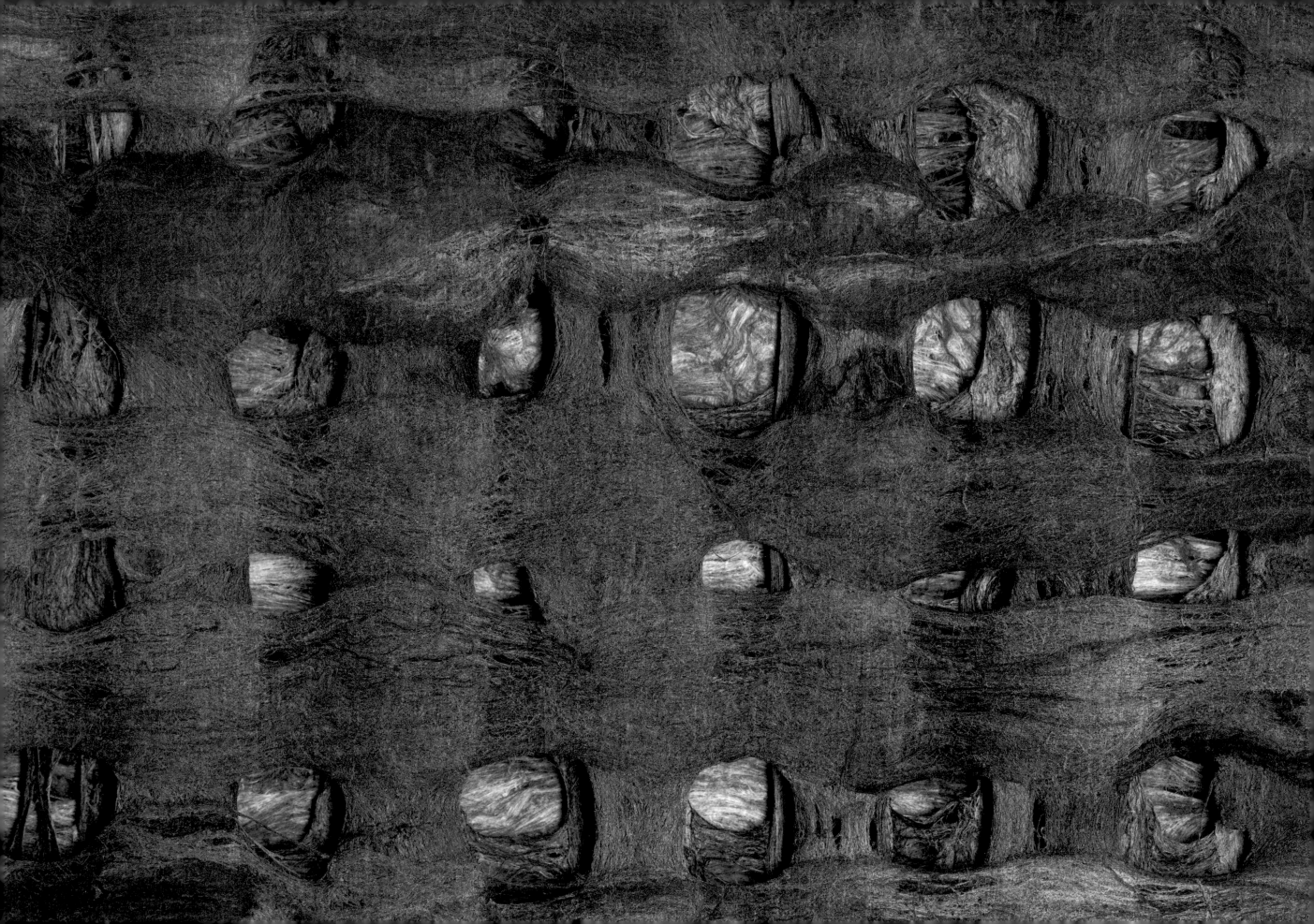

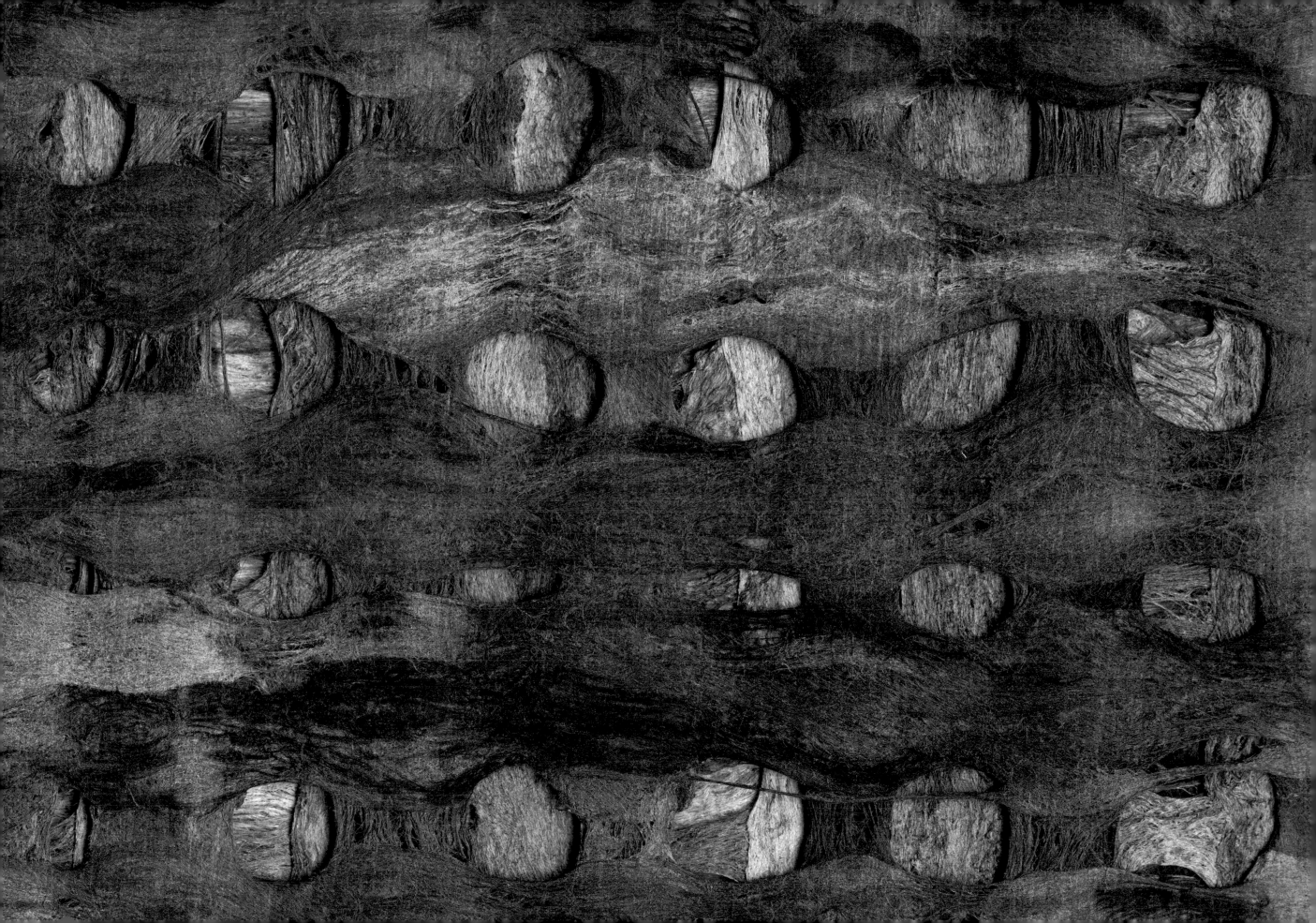

"I came to the limits here where you don't need to say anything,

learning everything through time and ocean, and the M O O N returned

her lines all silvered, and every time the shadow was ripped by the crash of a wave,

and every day on the balcony of the S E A , wings open, fire is born,

and everything continues blue, like morning."

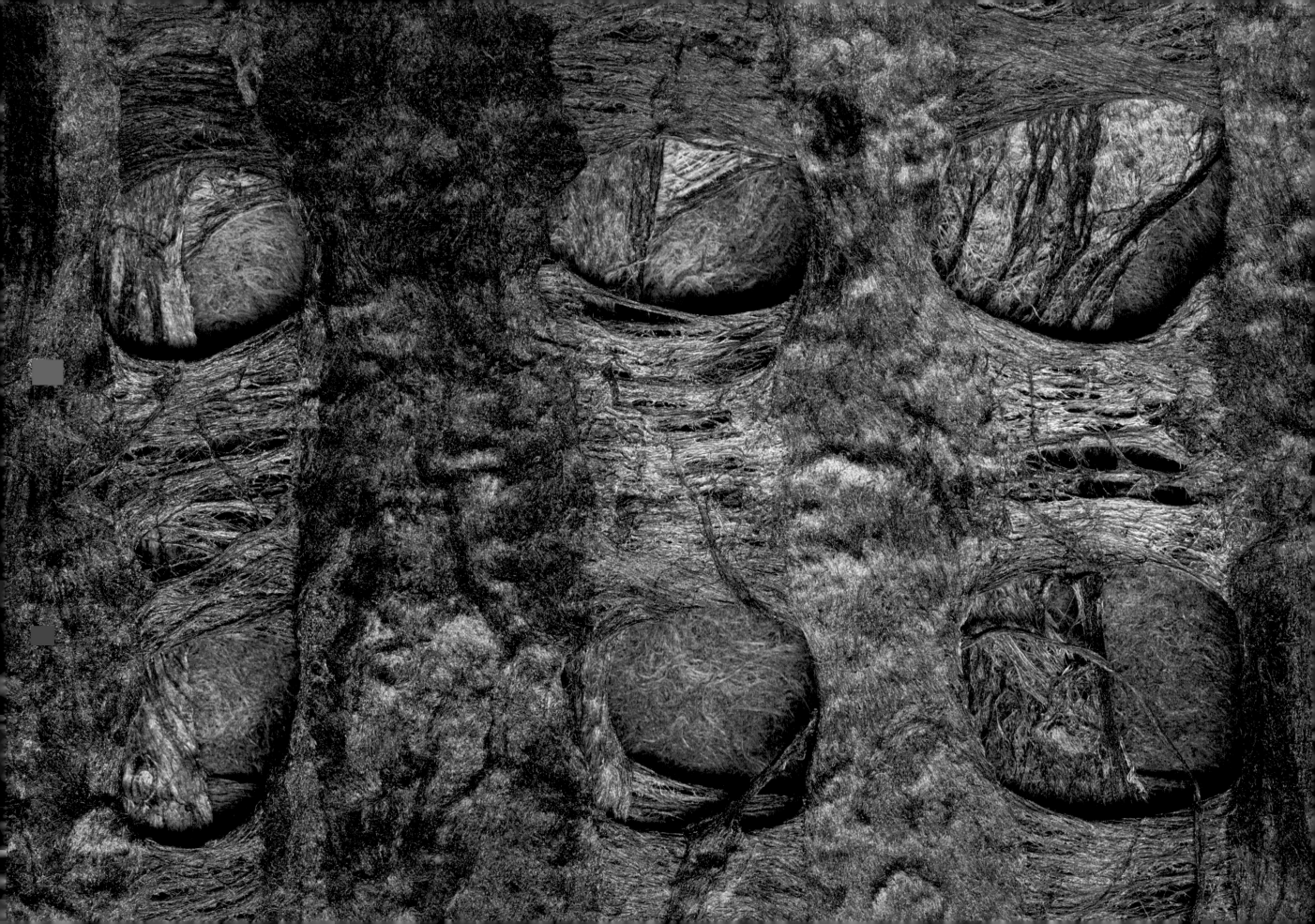

LOS 3 CAMINOS: URUBAMBA, MACCHU PICCHU Y EL CAMINO INCA

LOS 3 CAMINOS: URUBAMBA, MACCHU PICCHU Y EL CAMINO INCA

Perú, junio de 2004. Martha Wood había planeado su viaje durante todo un año, un año, dedicado asimismo a mudarse de casa, a simplificar, a regalar cosas que amaba y a compilar una década de trabajo fotográfico, incluso a ordenar, antes de su partida, las fotos de su sexagésimo cumpleaños celebrado hacía apenas dos meses. La propia Wood había organizado la fiesta y había mostrado en ella otros álbumes de fotos de toda su vida hasta entonces. Ella y su marido, Alford Johnson (conocido por todos como Andy), se habían mudado a aquel lugar exactamente hacía un año, el 17 de junio de 2003. A propósito de la mudanza y de su puesta en orden, su buena amiga Rosemary (Ro) Geisler dice: "Martha estaba decidida. Tenía que llevarlo a cabo."

Wood y Johnson habían viajado con frecuencia con Ro y su marido Erv. Habían estado en Francia, España, Turquía, Nepal, Tíbet. Pero este viaje era distinto; se trataba de un viaje de dos semanas en tres tours simultáneos efectuados por tres caminos divergentes. Martha viajaba ahora con un grupo de compañeros artistas, en su mayoría fotógrafos. Concentraría su pulso estético en las maravillas próximas a Cuzco y Macchu Picchu. Andy, marino retirado y corredor habitual, se había marcado como reto personal hacer el Camino Inca liderado por guías antropólogos. Los Geisler acordaron en un principio unirse a Andy.

Pero había algo que incordiaba a Ro; al principio, el problema parecía ser el estado físico de Erv para una caminata a casi 14.000 pies de altura. No había tiempo suficiente para preparase de forma apropiada. Martha sugirió entonces que los Geisler encontraran una excursión paralela. Ro aceptó y encontró un tour con énfasis en arqueología y arquitectura. Tan pronto el problema logístico parecía resuelto, Ro empezó a sentir inquietudes sobre la salud de sus ancianos padres. Ella siempre había viajado. ¿Por qué habría de preocuparse ahora? Y entonces, como suele suceder cuando la razón no puede tomar las riendas, el cuerpo se impone. Justo un mes antes de partir, Geisler perdió por completo la visión de su ojo derecho. Convencida de que éste era el motivo tras su vacilación, visitó a tres especialistas. La causa resultó ser el bloqueo de la arteria carótida, estado que podría solventarse con la debida medicación; el doctor le dio el visto bueno para un viaje de alta montaña. En ese momento, contradiciendo su propio carácter, Geisler se sintió defraudada.

DE MAGGIE KINSER HOHLE

Rosemary Geisler es aventurera, pero no despreocupada. Del tipo circunspecto y racional, diminuta, prolija y parlanchina, se siente cómoda entrenando a ejecutivos o manejando las finanzas de grandes empresas. No es del tipo que presta atención a aprensiones difusas, bien sea activa o pasivamente. Pero en enero de 2004, mientras planeaba su viaje con Wood, una de sus mejores amigas, Aries como ella y a quien admiraba por su altruismo, creatividad, y su intenso deseo de conectar con cada experiencia, Ro Geisler se enfrentó a su propia incertidumbre. Lo recuerda así: "No es que no quisiera irme; *siempre* estoy dispuesta al viaje. Es que no quería *ir*."

La sensación prematura de arrepentimiento persiguió a Geisler hasta el avión, pero nunca le contó a Wood sus inquietudes, sus preocupaciones por sus padres, ni siquiera su susto médico. "No podía detectar qué era. Necesitaba comprenderlo del todo antes de decirle a Martha que no me parecía una buena idea. Cancelé la excursión de Erv por el Camino Inca para proteger su estado de salud; me ocupé de esa parte. Y entonces volví a sentirme inquieta. Mis padres, la arteria. Intentas ignorarlo, porque no es racional. No es algo tangible. Yo soy una persona abierta a muchas cosas, pero aquella no era una de ellas."

Andy Johnson y Martha Wood habían estado casados durante trece gloriosos años. Se sentían atraídos por el espíritu mutuo de aventura, la pasión por el esquí, la lectura, el estudio y visita a culturas ajenas, una pasión animada por viajes rústicos y accidentados, sintiendo ambos entusiasmo por el afán de explorar y el sentido del humor que compartían. Martha era quien podía interactuar de forma genuina y fácil con extraños, conociera o no sus lenguas. Bajo su amplia aptitud, Andy podía sentirse cómodo donde fuera. El día que empaquetaron sus cosas, apenas habían llegado a acomodarse al nuevo hogar que Wood había adaptado perfectamente a sus necesidades, con un rincón de lectura para ella junto a la ventana, bordeado de estanterías de libros; una cocina impecable designada a las proezas culinarias de él; y detalles arquitectónicos que ambos adoraban de su tiempo en Taos, Nuevo México. Bajando las escaleras con sus billetes en la mano, observaron rostros conocidos que les sonreían desde los maravillosos álbumes que Martha había elaborado para sus nietos y los libros artesanales que había diseñado para realzar su trabajo fotográfico. El pasillo de salida exhibía retratos que Wood había sacado de la vida y la naturaleza.

El tour de los Geisler empezó formalmente el 9 de junio en Lima. A pesar de que ambas parejas solían volar en diferentes aerolíneas, esa noche, antes de

embarcarse en sendas aventuras, los Wood tenían la esperanza de encontrarse con sus amigos por casualidad en alguna intersección del aeropuerto de Lima, cosa que no sucedió.

En su diario de viajes y bocetos, Martha explica, bajo el título de Viajes múltiples y viajes mágicos: paradas inesperadas, cómo en una autopista desolada tejana,

ella se encontró inesperadamente varada con Andy al tener que coger gasolina para su viaje desde Chicago a Dallas. Y ahora, en el vuelo actual (cuyo itinerario fue Dallas–Lima–Cuzco) hubo

una parada inesperada en Arequipa y, como broche final, el transporte que debía trasladarlos desde al aeropuerto de Cuzco al hotel, los llevó al hotel equivocado. Martha concluye en su

diario que había jurado "rendirse a lo imprevisto."

Por su parte, los Geisler dejaron el aeropuerto de Lima para iniciar un tour que partía de la capital, atravesaba Trujillo, el Valle Moche y Chiclayo por la costa,

para regresar a Cuzco y al valle sagrado de Urubamba al mismo tiempo que Martha y Andy iniciaban sus respectivas trayectorias hacia Macchu Picchu.

Antes de iniciar esta trayectoria, Martha y Andy pasaron dos días juntos en Cuzco: ambos compartían esa pasión por la exploración que se veía satisfecha al recorrer la ciudad reconocida como el centro de la civilización inca y preincaica, un punto clave de referencia para la cultura andina prehispánica.

Cuzco es también el lugar donde se encuentra la tumba del prestigioso fotógrafo indígena Martín Chambi, quien pasó la mayor parte de su vida en la ciudad documentando su auge como centro tanto artístico como histórico, así como su importancia como umbral a Macchu Picchu y las ruinas adyacentes. Chambi, gran desconocido fuera del círculo de Cuzco hasta su muerte en 1973, fue el documentalista clave de la cultura incaica. Por ejemplo, las imágenes que tomó de la hermosísima piedra labrada captan no sólo los detalles técnicos de sus estructuras, sino también su trasfondo espiritual, las vidas de aquellos que la trabajaron. Como el poeta Pablo Neruda, Martín Chambi evocó la magia de estos lugares. Su trabajo es testimonio tanto del esfuerzo de quienes trabajaron en tamañas obras, como de la gloria del paisaje natural que las inspiraron.

Antes de encaminarse hacia el lugar clave de su viaje, que la llevaría a las salineras de Maras, a las terrazas de Moray, y finalmente a Macchu Picchu, Martha Wood adquirió un volumen de las maravillosas fotografías del gran Chambi. ¿Acaso ella aspiraba a llegar al nivel del maestro? ¿Conocía, en realidad, la reputación de él? ¿Pudo conectarse de algún modo con su mirada lírica canalizando así el amor del fotógrafo por los paisajes que ella estaba a punto de visitar?

Martha Wood tenía un don social. Sus imágenes incluyen principalmente a gente haciendo sus labores cotidianas. En Tíbet, realizar este tipo de fotografías era fácil. En Perú, y en particular alrededor de Cuzco, no era el caso debido a la tendencia de la gente a posar, algo común en un lugar turístico. De todas formas, la sonrisa fácil de Martha, su impecable español y su recién asumida fluctuación del acaso, hicieron de su relación con los cuzqueños un encuentro plácido y amistoso. Martha tenía un gran dominio de la lengua española gracias a un intenso intercambio en Sudamérica durante la escuela secundaria, además de lograr la distinción hispánica de Phi Beta Kappa en Stanford University. No resultaba sorprendente entonces, ya en un estadio de madurez respecto a su amor por la cultura hispánica, que lograra encandilar a todo aquel que se cruzara con ella: desde el

habitante de Sacsayhuamán a quien le pidió ser guía durante una jornada, pasando por la joyera que no dudó en ofrecerle su propio collar a Martha porque lo había elogiado;

el empleado de Aguas Calientes, a quien ayudó a traducir la letra de "Windmills of Your Mind" y, por último, la chamán Doris Riveros, con quien estableció un vínculo especial. Y es que

Martha tomaba la vida como llegaba y la vivió al máximo, e inspiraba a otros a hacer lo mismo.

Andy Johnson, por su parte, era callado y directo, poseía un peculiar sentido del humor y en su imaginación no había cabida apenas para lo inexplicable.

Si tuviera que criticar algo de sí mismo, esto sería tal vez la empatía como debilidad siempre a flor de piel que le hacía perder la compostura. En Cuzco, mientras Martha comenzaba

a concentrarse en sí misma para el viaje introspectivo y creativo que iba a iniciar, un viaje donde se mezclaría el misterio, el espectáculo y la conexión espiritual con el espacio que la esperaba,

Andy, por el contrario, se concentraba en el desafío físico y mental venidero. Durante cinco días, el grupo del cual Andy formaría parte, liderado por el explorador y guía de montaña

británico Peter Frost, caminaría 30 millas del Camino Inca. Le esperaba lidiar con caminos prácticamente verticales o escalones de piedra empinados durante horas de recorrido,

además de explorar media docena de sitios arqueológicos. A lo largo de esa semana, Johnson también esperaba comprobar los efectos medicinales del remedio autóctono para combatir el mal

de montaña, remedio que consistía en una mezcla nada sabrosa de hojas de coca y bicarbonato de sodio. También disfrutaría de las vistas que le depararía este recorrido, vistas que,

por su parte, le permitirían descansar su cuerpo exhausto de la jornada.

Confluencias físicas determinan las espirituales. El martes día 15 de junio, Andy Johnson visitó la fortaleza inca de Ollantaytambo, dando así inicio a su

caminata. El 16 ya estaba en un ascenso de paisaje agrario a 9.840 pies de altura en relación al inicio del sendero, dirigiéndose al sur. Al mismo tiempo, Martha Wood y su grupo se estaba

alejando de Ollantaytambo en tren, rumbo a Aguas Calientes. Desde el tren podía contemplar partes del Camino Inca. Martha pronto entabló amistad con la compañera de cuarto que le

habían asignado, Rona Eisner, quien recuerda aquel viaje: "Hablamos sobre tantas cosas: nuestros matrimonios, hijos, nietos, inevitablemente sobre nuestras madres. Ella rezumaba tanto amor

y vida. Estaba preocupada (por Andy) y lo buscaba desde el tren." Pero Martha nunca llegó a verlo.

Martha iniciaría su ascenso a las ruinas de Macchu Picchu al amanecer del día siguiente.

Desde un punto de vista occidental y contemporáneo, los indígenas andinos poseen una gran espiritualidad. Hasta podría pensarse que son supersticiosos, y para Martha, esta forma de relacionarse con el medio ambiente, que atribuye significaciones y venera a la naturaleza, sus objetos y criaturas, esto no resultaba particularmente extraño. Cuando en el pasado se dirigían a su casa en Taos, Martha le comentaba a su marido que el cuervo volando sobre sus cabezas les daba la bienvenida. Ahora, antes de abordar el tren hacia Aguas Calientes, el grupo de Martha formó parte de una ceremonia en honor de la Pachamama—la madre tierra a cargo de la chamán Doris Riveros. Rona Eisner recuerda que Martha tradujo "el español suave y devoto" de Riveros a un inglés igualmente conmovedor. En aquellos momentos de culto y espiritualidad, Martha y Doris establecieron una profunda conexión.

El jueves 17 de junio el grupo de Martha se despertó a oscuras, a las cinco menos cuarto de la mañana. La finalidad era viajar en un bus especial rumbo a la mítica Macchu Picchu y poder contemplarla al amanecer. Sin embargo, desde el inicio del tour una infección viral pulmonar había aquejado a la mayoría de los miembros del grupo, incluyendo a Martha. Los síntomas eran fiebre y escalofríos, por lo que era necesario hacer reposo. Ese día Rona Eisner recuerda que Martha estaba "muy cansada." No en vano Martha ya había caminado 12.000 pies, y llegar a Macchu Picchu para encontrar un lugar apartado donde contemplar, junto a Rona, las *Alturas de Macchu Picchu* del *Canto General* de Pablo Neruda parecía la terapia idónea. Inspirado en la primera visita de Neruda a Macchu Picchu a comienzos de los años cuarenta, este poema épico constituye una suerte de elegía que integra el vacío del mundo, la pérdida del alma, las "muertes" del propio poeta y posterior resurrección espiritual entre las rocas laboriosamente trabajadas por generaciones de sus ancestros, los pueblos nativos de las Américas.

Décadas después, las palabras de Neruda ascienden, nuevamente, durante las primeras horas de la mañana andina: Martha lee el original en español y Rona lo hace de la versión traducida al inglés, ya que entre sus manos sostienen *The Essential Neruda*, un libro bilingüe, de reciente aparición y traducido, en parte, por el hijo de Rona, Mark Eisner. Mark publicó este libro a través de la organización sin fines de lucro, Red Poppy. La finalidad de esta asociación, criatura e inspiración del propio Mark, es la difusión de la poesía de Neruda y el compromiso social con Latinoamérica. ¿Sería una coincidencia que Martha leyera en tal compañía, de tal forma,

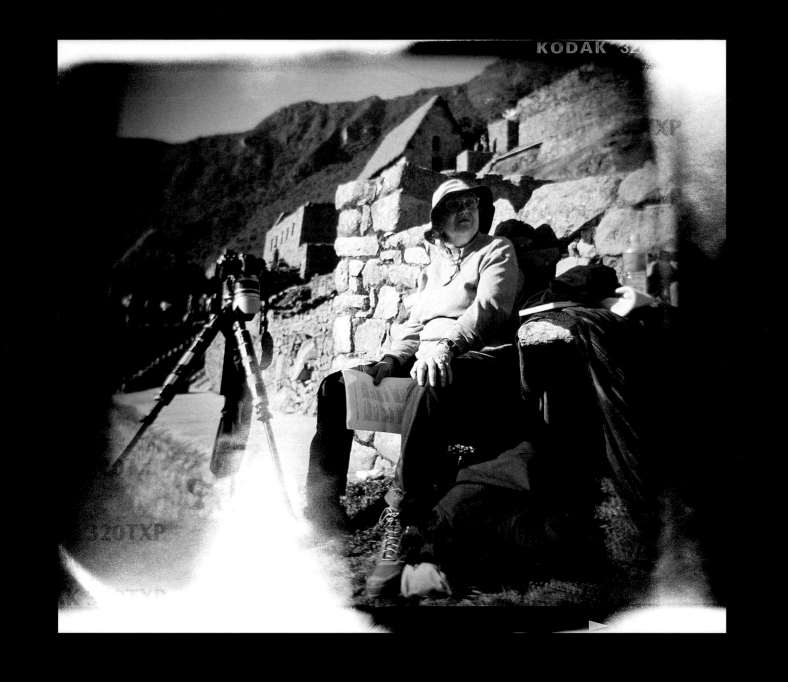

RONA EISNER PHOTOGRAPHED BY MARTHA WOOD

"And it was at that age P O E T R Y arrived in search of me.

I don't know, I don't know where it came from, from winter or river.

Y fue a esa edad llegó L A P O E S Í A a buscarme.

No sé, no sé de donde salió, de invierno o río."

la epopeya que le conmovería y hablaría a través de ella en aquel instante?

Amaneció a las 6:26 y durante más de una hora, Eisner y Wood esperaron que el sol coronara mientras leían las palabras de un poeta que, un siglo exacto tras su nacimiento, todavía evocaba el amor, la distancia, las sombras, las flores y la muerte. Martha se levantó entonces y dejó a Rona para encaminarse hacia el Templo del Sol. Al regresar, alardeó de las hermosas imágenes que había capturado y luego, riendo, le anunció que, desafortunadamente, su cámara no tenía carrete. Rona la consoló, diciendo, "¡Al menos las registraste en tu mente!"

Mientras Martha Wood y Rona Eisner contemplaban, bajo la primera luz de la mañana, las imágenes de Macchu Picchu que evocaban los versos de Neruda y las que tenían allí mismo, Andy Johnson se aventuraba cuesta arriba, a través de pueblos, bosques, a lo largo de arroyos, considerando siempre la pragmática actitud inca ante puertos de montaña y cimas. Andy recordará más tarde, "En vez de senderos serpenteantes, ellos simplemente dicen, 'Allí está el puerto de montaña; el camino más corto es derecho hacia arriba.' Hubo un par de días en que sólo subimos escalones durante 8, 10, 12 horas." El 17 de junio, pasado el mediodía, el grupo de Johnson cruzó Warmiwañusca—el Paso de la Mujer Muerta—ésta sería la mayor altura a la que el grupo se enfrentaría: 13.650 pies. Iban a acampar a una milla de allí, en Pacamayo, pero debían descender casi 2.000 pies para llegar allí. ¿Estaría pensando Andy en Martha? "Naturalmente que pensaba en ella," recuerda sobre aquella tarde, "pero aquella excursión fue bastante intensa. Había desafíos físicos que dominaban tu mente y luego te encuentras simplemente exhausto. A medida que nos acercábamos a Macchu Picchu, comencé a pensar en que nos veríamos en pocos días. La idea de que ella fuera capaz de hacer lo suyo y yo hacer lo mío y luego encontrarnos al final, resultaba magnífica; yo podría imaginarme su viaje a través de las historias que me contara, y compartiría a mi vez mis experiencias con ella."

El 17 de junio fue también un día estimulante para Ro y Erv Geisler. Ellos tenían previsto visitar tres ruinas de relevancia (Quenqo, Puka Pukara, Tambo Machay) que Johnson y Wood no verían en sus rutas, además de recorrer, en su tour de arquitectura, las comunidades de Pisac y Ollantaytambo en el valle de Urubamba. Lo que les emocionaba en particular a los Geisler era poder intercambiar impresiones con sus amigos al final del viaje, las experiencias múltiples, las imágenes fotográficas que estaban seguros Martha habría capturado. "Nuestro viaje fue tan diferente del de cualquiera de ellos; nosotros estábamos en la costa. Sacamos fotografías allí para mostrarlas a ambos. Pero cuando fuimos a lugares en los que Martha había estado, todo lo que decíamos era, 'Espero que ella haya tomado esa foto, y esa otra; no me voy a preocupar por mis fotografías porque vamos a

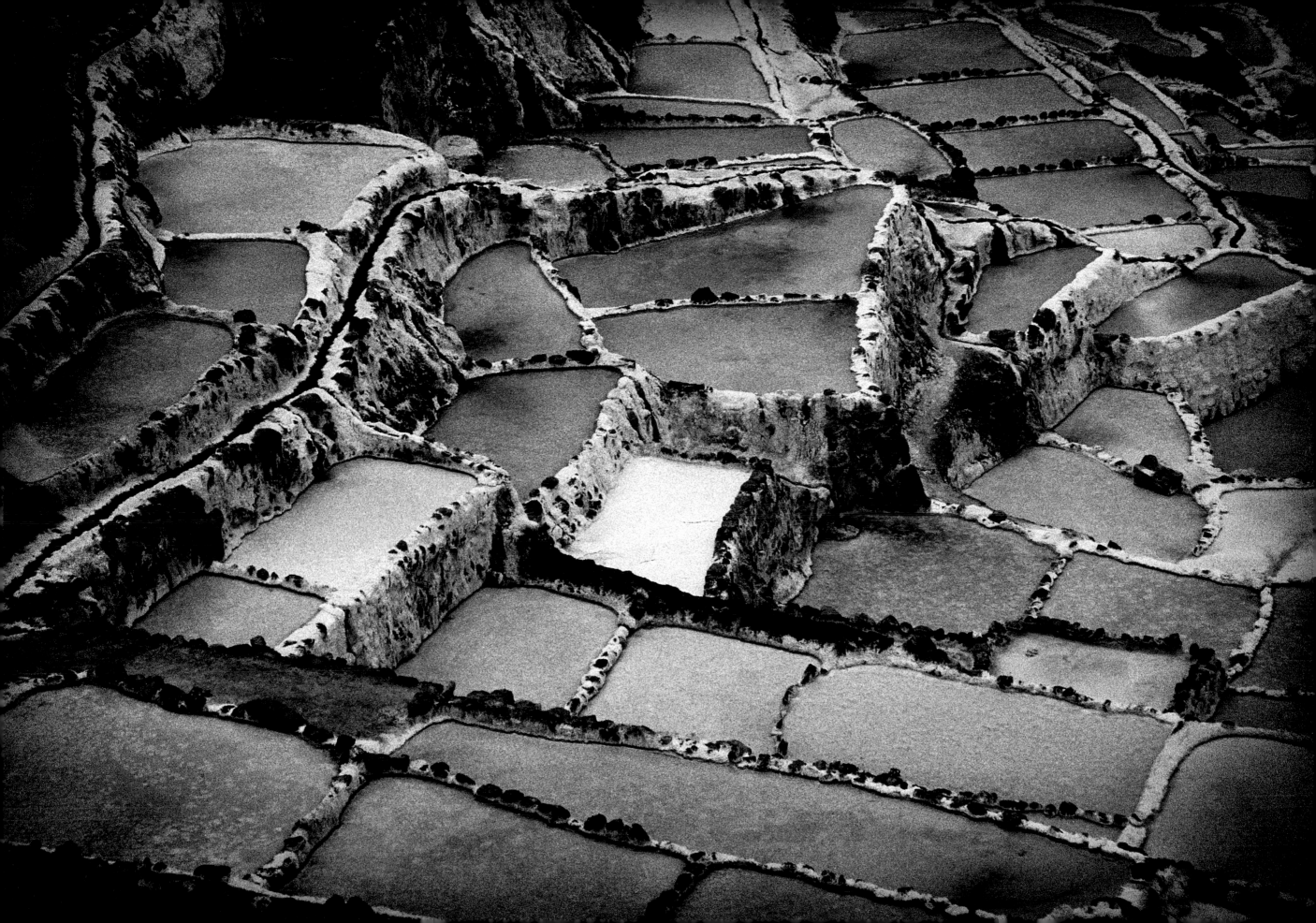

conseguir las de Martha, ¿no es cierto?'"

Aquella mañana, los Geisler habían reflexionado sobre el conocimiento hidráulico de los incas observando el arroyo que fluye imparable de los dos manantiales cristalinos de Tambo Machay. La pareja estaba asombrada con la extraordinaria habilidad de los incas de controlar la naturaleza, pero respetándola al mismo tiempo, como se puede evidenciar en las 50 toneladas de piedra de la fortaleza de Sacsayhuaman en las que también se aprecian las irregularidades de la estructura pétrea dejadas a propósito. Se esforzaron asimismo en comprender las creencias religiosas de dicha civilización mostradas en animales tallados en el templo de Quenqo. Aquel día había resultado muy exigente a nivel físico e intelectual. Por lo mismo, Ro esperaba dormir plácidamente, pero recordó que sentía agitación y que "sueños disparatados" la inquietaron tanto a ella como a su marido a lo largo de aquella noche.

Ese día, Macchu Picchu había dejado asimismo exhaustas a su amiga Martha y a su compañera Rona. Antes del atardecer regresaron a Aguas Calientes y se reunieron con el resto del grupo para cenar. A pesar de que la tos persistente que había incordiado en algún momento a todos los miembros del grupo se mantenía en Martha durante el camino de regreso, a la hora de la cena ella estaba chispeante y se veía particularmente hermosa. Algunos dijeron que, incluso, se mostraba radiante.

Rona se acostó vestida y con la luz encendida. A las 10:30 de la noche se despertó y apagó la luz. Martha dormía. Alrededor de las once de la noche, Martha se aseguró de que Rona estuviera bien y ambas volvieron a dormirse. Un rato más tarde Rona, siempre de sueño ligero, escuchó que Martha tosía y más tarde, callaba, "Cosa que me pareció normal," recuerda Rona, "dado que estaba durmiéndose."

A las siete de la mañana, Rona Eisner se despertó. Martha no lo hizo. Había fallecido en algún momento de la noche, en completo silencio.

Andy Johnson escribirá más tarde, "Todas las cosas que ella admiraba y disfrutaba de Perú habían alcanzado su crescendo en Macchu Picchu, y entonces las manos del director de orquesta descendieron y todo quedó en silencio en aquel mágico, místico lugar."

Calladamente quizás, pero hay quien escuchó más que el silencio literal de Martha Wood.

La mañana del 18 de junio de 2004, cuando el guía del grupo le pidió a Doris Riveros—la chamán, curandera, clarividente—que realizara un servicio en honor a Martha Wood para los miembros del grupo que había dejado, Doris no se sintió sorprendida por la noticia, e irrumpió en sollozos, explicando que el espíritu de Wood se le

había presentado aquella noche: "Anoche, soñamos juntas."

En el sueño de Riveros, Martha se encontraba en un lugar semejante a las terrazas cercanas a Moray. Martha le pidió ayuda a Doris en su devenir inmediato y caminó hasta el borde del precipicio, abriendo sus brazos—convertidos de pronto en alas de cóndor—y se elevó más allá del cielo. Para la vidente, el simbolismo andino era claro: Martha estaba a punto de superar las limitaciones de la vida para entrar en comunión con los espíritus del más allá. Éste era el mensaje del cóndor.

El día sucede a la noche y aquel mismo día, a medida que el cuerpo de Martha Wood yacía frío en su cama, siempre en compañía de algún miembro del grupo, se intentó contactar con Johnson. En aquel sexto día de senderismo, las vistas del lago Chaquacha y el avistamiento de orquídeas y colibríes tuvieron un efecto calmante en el grupo y Johnson anticipaba finalmente un descenso fácil hacia Macchu Picchu al día siguiente. Pero en alguna parte de Sayacmarca—o "pueblo dominante"—una fortaleza de impresionantes dimensiones circundada por un terreno de siembra, Peter Frost, el guía, recibió una llamada por radio. El mensaje decía que "la esposa de alguien estaba enferma," lo que provocó en Johnson una ola de ansiedad. "Me di cuenta," recuerda, "que yo era el único en el grupo cuya esposa estaba en Perú."

Frost insistió en que debían continuar, cuesta arriba, durante otras dos horas y media: debían alcanzar Phuyupatamarca antes del anochecer. Como excursionista veterano y hombre habituado al liderazgo que era, Johnson aceptó la decisión de Frost: "Teníamos que considerar al resto del grupo." Entre las razones dadas estaban la de una mejor recepción de radio y más información detallada sobre el caso, pero de forma retrospectiva, Johnson pensó que Frost reconocía una posible crisis. "Yo creo que él quizás ya lo sabía," pero, a su vez, Peter tenía que llegar con el grupo al campamento antes de darle la noticia a Andy.

En la cima, Frost habló por radio en español y luego se acercó a Johnson; las noticias eran peores de lo que él se había atrevido a sospechar. Frost le habló con suavidad, pero sin regodeos: "No existe una manera fácil de decirte esto, Andy, pero tu mujer ha fallecido y debes descender cuanto antes."

Eran las 4:30 de la tarde y el sol estaba a punto de ponerse. El único camino que bajaba la cuesta en aquel lugar era un trecho del Camino Inca mal tendido y peor marcado que utilizaban, por lo general, porteadores, siempre y cuando fuera de día. Para su regreso se le había asignado a Johnson uno de los guías locales del grupo llamado Miguel Mayo. El arte de guiar—y Johnson lo sabía muy bien—no sólo significaba mostrar el camino, sino también liderar e inspirar, manteniéndose siempre próximo,

tanto física como espiritualmente. Andy había recorrido ya lo suficiente con Miguel como para darse cuenta de que el joven había llegado a donde estaba de manera natural y ganándose la confianza paso a paso. Además de los estudios obligatorios de historia e inglés, Miguel había sido porteador, cocinero y asistente de guía hasta convertirse en el hombre que todos querían tener a su lado. Por ejemplo, alentaba a los que estaban en peor forma, animándoles con "pequeños pasos" y hablándoles de cualquier cosa, de sus padres o de las familias de los senderistas, sólo para distraer las mentes de los viajeros ante una prueba de resistencia física como la que llevaban a cabo.

Fue este hombre el que guiara a Andy Johnson en un descenso de 2.000 pies hasta el valle de Urubamba donde su alma gemela, ahora sin vida, lo esperaba. Andy describiría más tarde el sendero por el que fue guiado como "empinado, con secciones desgastadas que constituían trampas para el imprudente." Tan sólo iluminados por sus linternas, este descenso, oscuro y traicionero, se entrelazaba con el estado mental cambiante y perturbado de Johnson: "La noticia de la muerte de mi mujer se cernía sobre mí como un sudario pesado y siniestro," escribió. "Practicamente abotargado, avanzaba a la deriva entre una neblina de rechazo y la realidad de tener que maniobrar por el difícil sendero."

De forma inesperada, aquella misma noche el guía de los Geisler le había ofrecido al grupo la peculiar oportunidad de ver la Cruz del Sur y las constelaciones que la rodean, a casi 1.000 pies de altura, sin contaminación lumínica alguna, faltando tan sólo tres días para el solsticio de verano. Entre las grandes piedras de Macchu Picchu, en compañía de las notas intermitentes de una flauta indígena que sonaba a la distancia, los integrantes del grupo se entregaron a la introspección que inspiraba tan extraordinaria vivencia. Todos, menos Rosemary Geisler. Su inquietud había vuelto, y si bien reconocía que estaba fuera de lugar sentirse así en aquel momento, no podía evitarlo. Uno de los compañeros del grupo que se había encontrado varias veces con ella, recuerda que "podía sentir cómo ella temblaba a pesar de que no hacía frío aquella noche." Geisler había sido una compañera de viaje tranquila hasta aquella noche. Cuando él le preguntó si se encontraba bien, ella le respondió: "Algo no funciona."

Ro no podía mantenerse quieta y deambulaba mientras el resto del grupo se sentía en comunión con el cielo estrellado, incluso no pareció interesarle la estrella fugaz que cayó frente a sus ojos. Sin embargo, se sobresaltó cuando justo después una lechuza empezó a ulular. Su aparición rompió el silencio reinante. La lechuza se les había aparecido en Macchu Picchu durante el día, perturbando sobremanera al guía peruano, pues en Perú se cree que la lechuza es un enviado del mundo de los espíritus.

Una vez que Andy Johnson y Miguel Mayo descendieron al Valle Sagrado, la única forma rápida y expedita de llegar hasta el pueblo más cercano era tomar el vagón de mantenimiento que viaja por las angostas vías de Macchu Picchu. Mayo, por radio, suplicaba que se apresuraran. De cualquier modo, la espera duró una hora interminable.

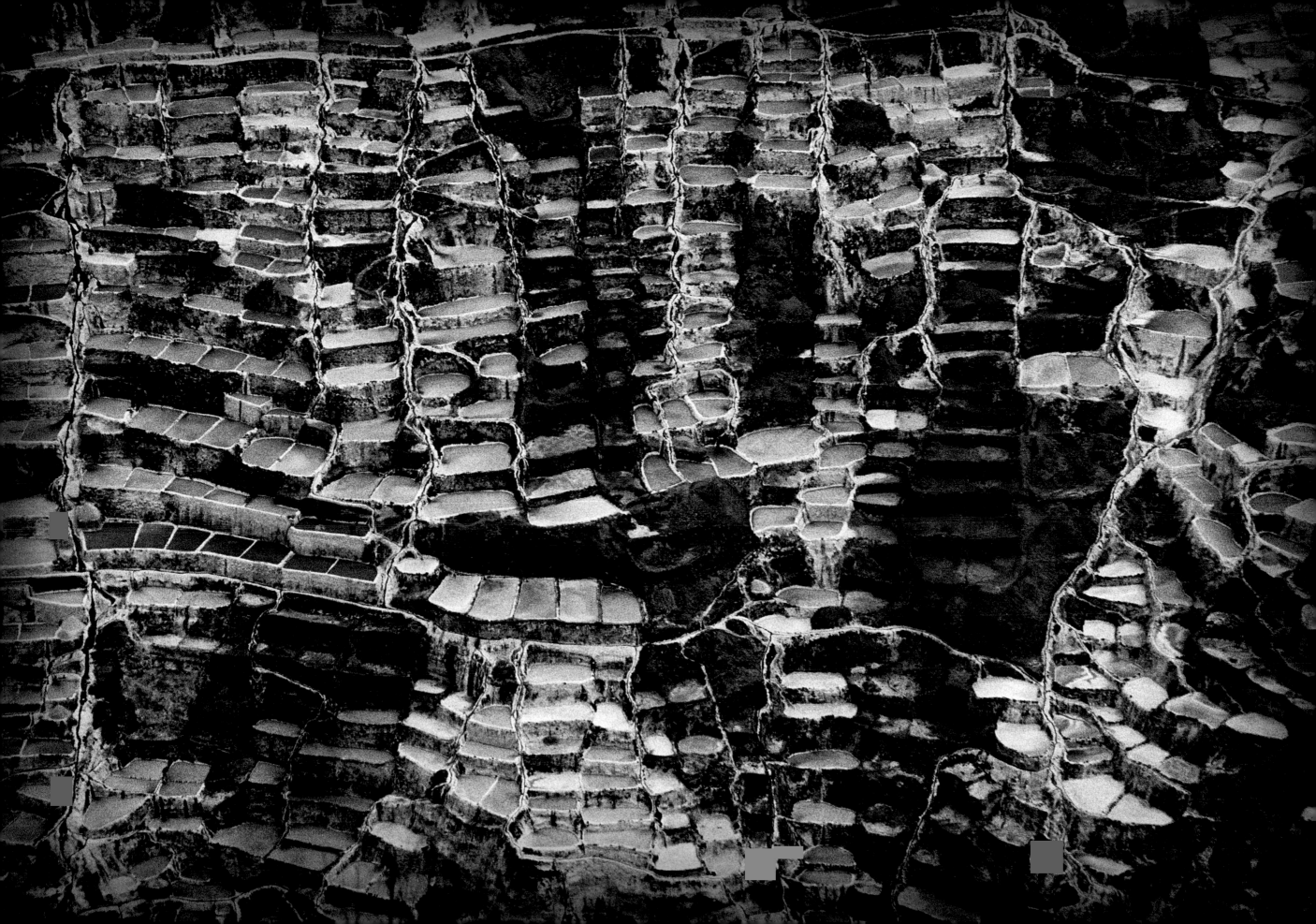

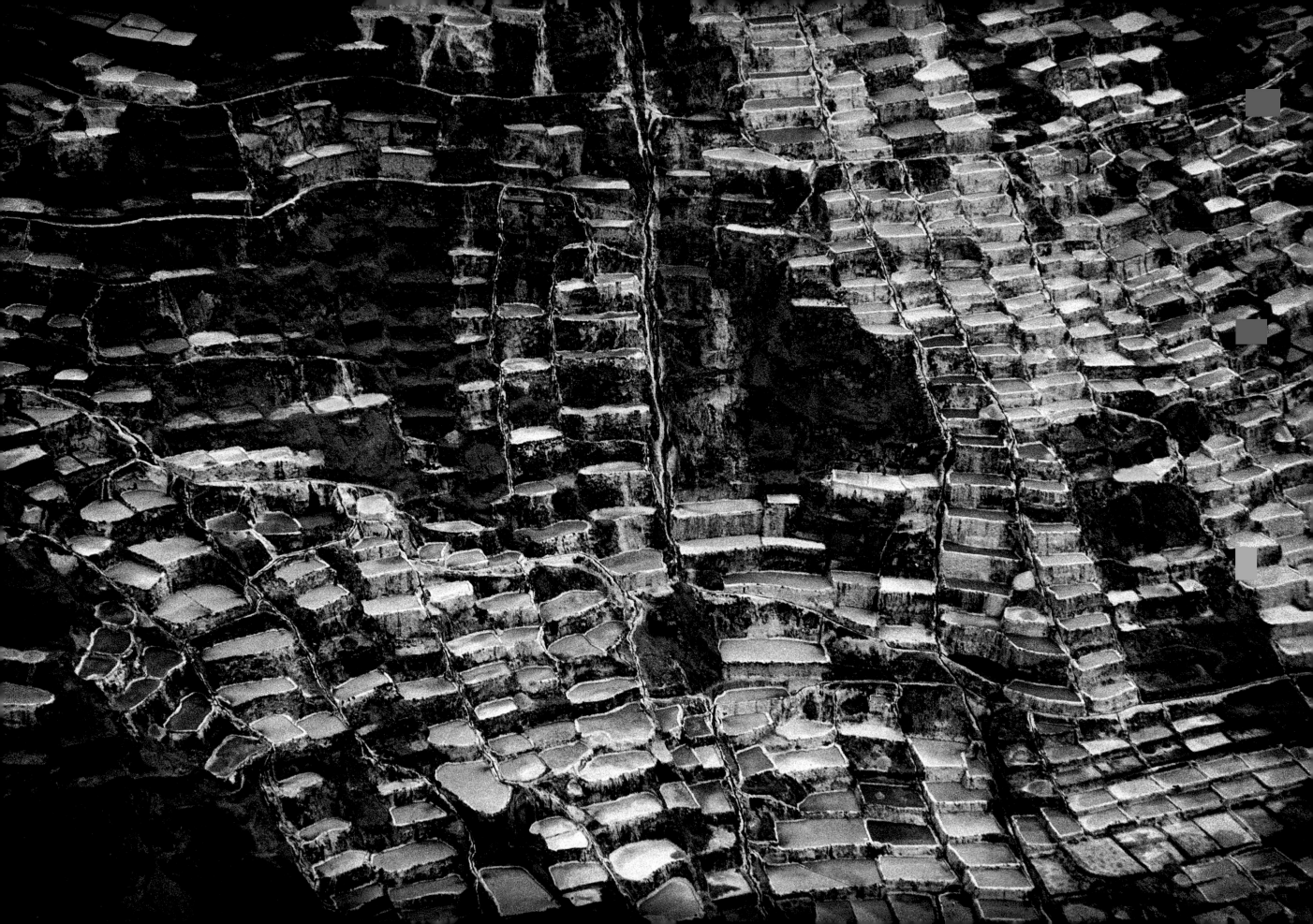

Johnson, combatiendo el choque emocional en medio de la fría oscuridad, luchaba por mantenerse aferrado a la realidad. Desde el pueblo habían llamado a un vehículo para que transportara a Andy y a Miguel hacia donde estaba Martha. Llegaron finalmente a las 9:30 de la noche.

¿Existe algún detalle de la vida que no sea transformado, en un instante, por la llegada de la muerte?

El hotel donde Martha yacía lo describiría más tarde Johnson como "un pequeño paraíso, rodeado de árboles y hermosos jardines, un refugio perfecto para la callada reflexión." Pero aquella noche "parecía estar cargado de angustia cuando vinieron a buscarme y me llevaron deprisa al cuarto de Martha."

"Allí, solos los dos, en la suave luz de las velas, nos volvimos a reunir, momento que me catapultó a la devastadora realidad de su muerte."

Andy Johnson, repentinamente, se vio solo en Perú, el lugar cuya gente, historia y paisaje habían cautivado tan hondamente el corazón de su esposa. Llamó a su familia. Consideró el procedimiento a seguir. Llamó entonces a sus amigos.

Ro, después de dejar Macchu Picchu en un estado total de nerviosismo, regresó al hotel donde le esperaba un mensaje de Andy.

En el momento en que escuchó su voz, Ro recuerda, "Yo sabía que aquella era la razón para no querer ir. Y es por esta razón por la que estábamos allí. Por mucho que hubiera querido evitarla, allí estaba. Teníamos que enfrentarnos a ello."

Cuatro amigos, tres caminos sinuosos y, finalmente, un acto de comunión en tierra ajena. En el revelado fotográfico, Martha Wood había capturado vestigios de aquel intrincado viaje, pero nunca pudo ver lo logrado. Por nuestra parte, contemplábamos su creación, pero desconocíamos lo que ella había experimentado.

La historia de Martha Wood es una historia de lucidez y ceguera, de lo que puede y no puede verse a un mismo tiempo. Raramente cuestionamos nuestros ojos, pero con frecuencia dudamos de nuestro sexto sentido. Contra todo indicio de lógica, las imágenes que nos dejó Wood hablan de unidad, majestuosidad y paz.

Que todas nuestros caminos nos lleven a idéntico destino.

"This was the dwelling, this is the place.

Ésta fue la MORADA, ésta es el sitio."

2.

Macchu Picchu, Stones of the Inca Empire, Terraced Sinkholes & Salt Ponds Macchu Picchu, Piedras del Imperio Incaico, Sumideros Adosados y Salineras

MACCHU PICCHU

Macchu Picchu: World Heritage site, today much photographed, much written about, still has the power to leave first-time visitors gasping for breath.

One can only imagine what Hiram Bingham experienced when, probably weary from the trek, he stumbled across the site in 1911: isolated, accessible by a narrow mountain trail winding through the forest, set on a small tabletop of land nestled deep among the rugged Andes mountains over 8,000 feet in elevation and partly shrouded in mist. Coming across over 200 buildings that he had been searching for, based on accounts of chroniclers, must have been breathtaking. Did he have to pause, sit down and blink his eyes in wonderment as he viewed the ruins partly covered in vegetation? Now the vegetation has been cleared, and one sees that the buildings have suffered through the ages. But there remains plenty to stir the imagination, as we see stepped terraces, temples, observatories, the royal palace, mausoleums, burial caverns, houses, warehouses and other public buildings. Its observatories had stone pillars (*intihuatana*) placed on grand piano–sized stone bases. These intihuatana stones (meaning "hitching post of the sun") marked the exact date of the two equinoxes. At noon on March 21 and September 21, the sun would be directly over the pillars, casting no shadow at all.

There is much to admire about Macchu Picchu as a triumph of aesthetics, architecture and construction; its complex of buildings, carefully coordinated, is perfectly integrated into the rocky surroundings, and the quality of the stonework is a testament to the Inca mason's genius.

If we close our eyes, we can visualize the ghosts of the past—the vibrant movement as people went about their activities, mundane and spiritual, in this citadel of the Incas. Between our imaginations and archeological science, theories abound as to the truth behind Macchu Picchu. Why was it built, and why was it abandoned? Was it a royal sanctuary; a refuge for nobility from the onslaught of the Spanish conquistadors; an astronomical observatory, regulating time for the Inca Empire; or even the origin of the Inca creation itself?

It must be the mystery and the magic that shroud Macchu Picchu as it basks in its overwhelming beauty that continue to draw thousands of people to it each year. One has only to read Pablo Neruda's epic poem, *Heights of Macchu Picchu*, in which he contemplates his own mortality, to see a contemporary example of its power to inspire.

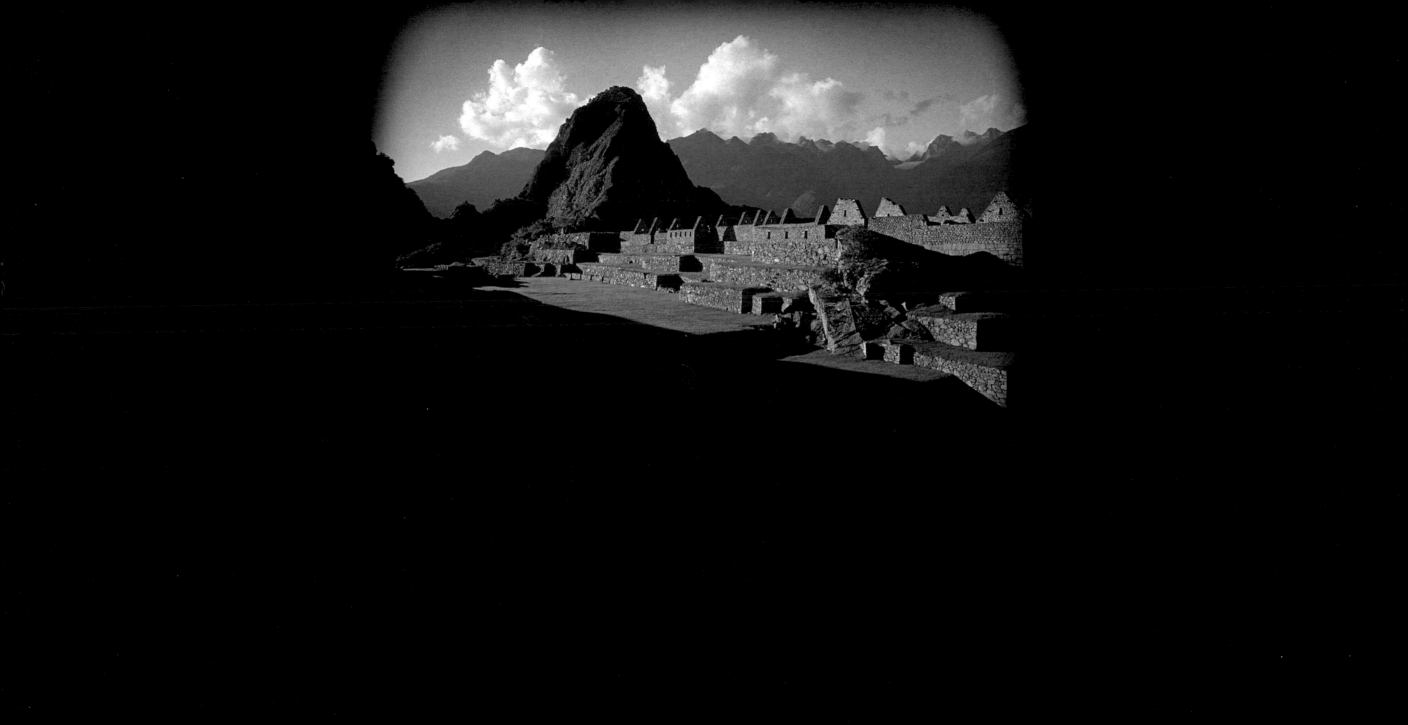

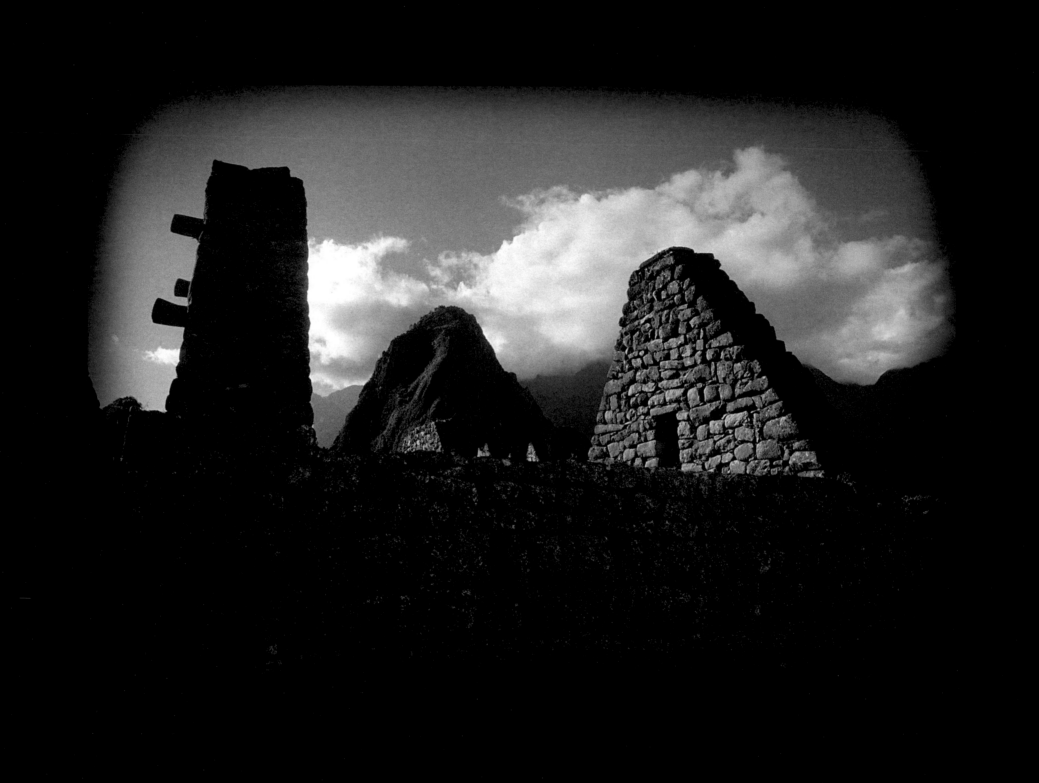

Macchu Picchu: Patrimonio de la Humanidad, muy fotografiado hoy en día, sobre el que se escribe profusamente, todavía tiene el poder de dejar sin aliento a los que lo visitan por vez primera. Tan sólo podemos intentar imaginarnos lo que sintió Hiram Bingham cuando, probablemente agotado por la caminata, se encontró con este lugar en 1911: aislado, accesible por un angosto sendero que serpentea a través de la selva, ubicado sobre una pequeña meseta en lo profundo de las agrestes montañas andinas a más de 8.000 pies de altura, parcialmente envuelto en neblina. Encontrarse con las más de 200 construcciones que había estado buscando en base a relatos de cronistas, debía haber sido impactante. ¿Tuvo acaso que detenerse, sentarse y parpadear de asombro al observar las ruinas parcialmente cubiertas de vegetación?

Hoy en día, la vegetación ha sido retirada y se puede apreciar que las edificaciones se han dañado con los años. Pero aún queda mucho que permite estimular la imaginación a medida que se observan terrazas escalonadas, templos, observatorios, el palacio real, mausoleos, cavernas funerarias, casas, depósitos y otros edificios públicos. Los observatorios tenían pilares de piedra (*intihuatana*) ubicados sobre bases de piedra del tamaño de un piano de cola. Estas piedras intihuatana (que significa "poste de amarre del sol") marcaban el día exacto de los dos equinoccios. Al mediodía del 21 de marzo y del 21 de septiembre, el sol se encontraría exactamente sobre los pilares sin crear sombra alguna.

Hay mucho que admirar de Macchu Picchu como triunfo estético, arquitectónico y de construcción; su complejo de edificaciones, coordinado cuidadosamente y perfectamente integrado a sus alrededores rocosos, y la calidad del trabajo en piedra es un testimonio del genio de mampostería incaica.

Si cerramos los ojos, podemos vislumbrar los fantasmas del pasado, el movimiento efervescente en que las personas desarrollaban sus actividades mundanas y espirituales en esta ciudadela de los incas. Entre la imaginación y la ciencia arqueológica existen abundantes teorías sobre la realidad tras Macchu Picchu. ¿Por qué fue construida y por qué fue abandonada? ¿Se trataba de un santuario de la realeza; de un refugio para la nobleza frente al ataque de los conquistadores españoles; de un observatorio astronómico que regulaba el tiempo para el Imperio Incaico; o incluso del origen mismo de la Creación Inca?

Debe tratarse del misterio y la magia que envuelven Macchu Picchu a medida que se deleita en su propia y desbordante belleza lo que continúa atrayendo a miles de personas año tras año. Tan sólo hay que leer el poema épico de Pablo Neruda, *Alturas de Macchu Picchu*, en el cual el poeta contempla su propia mortalidad, para advertir un ejemplo contemporáneo de su poder de inspiración.

MACCHU PICCHU

¿SE TRATABA DE UN SANTUARIO DE LA REALEZA; DE UN REFUGIO PARA LA NOBLEZA FRENTE AL ATAQUE DE LOS CONQUISTADORES ESPAÑOLES; DE UN OBSERVATORIO ASTRONÓMICO QUE REGULABA EL TIEMPO PARA EL IMPERIO INCAICO; O INCLUSO DEL ORIGEN MISMO DE LA CREACIÓN INCA?

"Stone upon T

where was he?

Time upon time, and man, where was he? Were you also the broken bit of unfinished MAN, of an empty eagle that through today's streets,

, and man, where was he? Air upon air, and man,

through the footsteps, through the leaves of the dead autumn keeps on crushing the soul until the grave?"

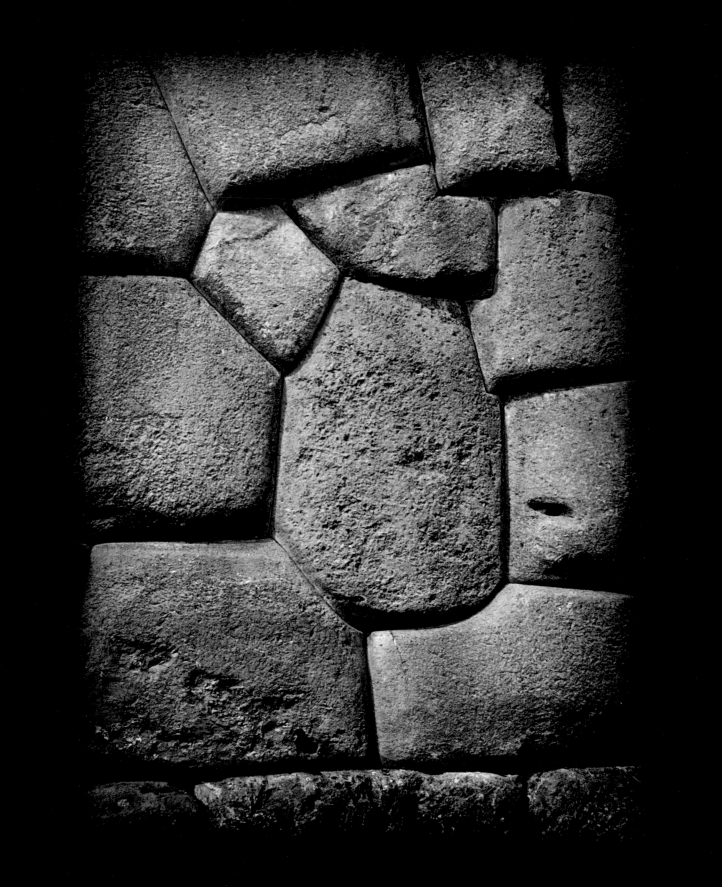

PIEDRAS del Imperio Incaico

Las piedras son parte de la historia de la Creación Inca. Creían que, más allá de ser un simple material de construcción, las piedras contenían poderes espirituales y que el hombre podía emerger de ellas. Este respeto por las piedras llevó a los incas a desarrollar extraordinarias técnicas de albañilería. La evidencia de esto puede ser encontrada en muchos puntos a lo largo de Perú que incluyen ejemplos notables en Cuzco, Sacsayhuaman, Aramu Muru cerca del Lago Titicaca y Macchu Picchu. Utilizaban piedras de infrecuente tamaño y forma (algunas con un peso que superaba las 50 toneladas) que podían ser ensambladas con a veces más de una docena de juntas, sin cemento, con ángulos irregulares que servían para que se encastraran entre sí. Los bordes fueron chaflanados o biselados, mostrando claramente que fueron laboriosamente trabajados. Parecen gigantes almohadas apiladas, con juntas tan ajustadas que ni siquiera una simple hoja de papel podía ser deslizada a través ellas.

La construcción excepcionalmente precisa y de perfecto encastre, además de bella, fue capaz de resistir los numerosos terremotos que han ocurrido en la región. Evidencia de esto es visible en lugares como Cuzco, donde los conquistadores españoles, usando métodos europeos, habían construido encima de las construcciones tradicionales incas. Durante posteriores terremotos, las estructuras españolas con frecuencia se derrumbaron, dejando la antigua construcción inca de base, intacta.

Estas estructuras causan fascinación por su sólida belleza e integridad estructural. Ésta es una combinación inigualable a la que arquitectos e ingenieros constantemente aspiran en sus diseños. El gran interrogante persiste, sin embargo, sobre cómo el pueblo inca, que no poseía herramientas de hierro o conocimiento de la rueda, pudo transportar, preparar y encastrar tales bloques masivos de piedra con tanta maestría.

Responder al interrogante del *cómo* ha ocupado a teóricos de todo el mundo durante años. ¿Fueron las piedras transportadas a un sitio en particular sobre rodillos largos y luego hechos rodar hasta su ubicación sobre planos inclinados? ¿Fueron elevadas hasta su lugar con la ayuda de cuerdas, aparejos, palancas y miles de hombres? ¿Fueron trabajadas con piedras de río de acuerdo a plantillas hechas de las piedras adyacentes y luego descendidas a su lugar? ¿O fueron hechas por antiguos dioses alienígenas? Todas estas teorías son sólo eso, teorías, porque nadie conoce en realidad la respuesta.

Una vez más, vemos cómo uno de los misterios de Perú continúa intrigando y hechizando al mismo tiempo.

S T O N E S of the Inca Empire

Stones are a part of the Inca creation story. They believed that beyond just a building material, stones contained spiritual powers, and man could emerge from them.

This respect for stones led the Incas to develop extraordinary skills as masons. Evidence of this is found in many sites throughout Peru, including notable examples in Cuzco, Sacsayhuaman,

Aramu Muru near Lake Titicaca and Macchu Picchu. They used stones of unusual size and shape (some weighing upwards of 50 tons) that would be fitted together with sometimes more than a

dozen mortarless joints at irregular angles that served to lock them together. The edges were chamfered or beveled, clearly showing that they had been painstakingly worked.

They appear like giant stacked pillows, with joints so tight that a single sheet of paper could not be inserted between them.

The exceptionally precise and interlocking construction, besides being beautiful, was able to resist the numerous earthquakes that occurred in the region.

Proof of this is shown in places such as Cuzco, where Spanish conquerors had built, using European methods, on top of the traditional Inca construction. During subsequent earthquakes,

the Spanish structures often failed, leaving the ancient Inca construction underneath intact.

One is mesmerized by these structures, by their massive beauty and structural integrity. This is an unmatched combination that architects and engineers constantly

strive for today in their designs. The huge question remains, however, as to how the Inca people, who did not have iron tools or knowledge of the wheel, could transport,

dress and fit such massive blocks of stone in such a masterful manner.

Answering the question of *how* has occupied theorists around the world for years. Were the stones brought to a particular site on log rollers and rolled into place on inclined

planes? Were they raised into place with the aid of ropes, pulleys and levers and thousands of men? Were they worked with river rocks according to templates made of the adjacent stones

and then dropped into place? Or, were they made by ancient alien gods? All of these theories are just that, because nobody knows for certain.

Once again, we see one of Peru's mysteries that continues to puzzle and enchant at the same time.

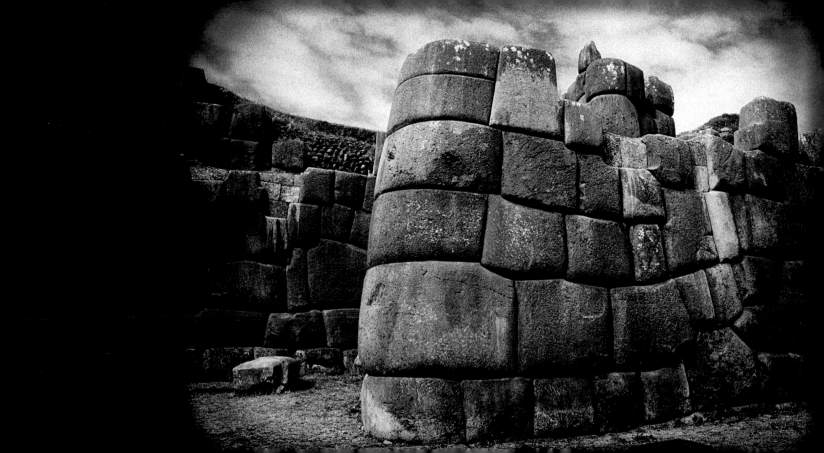

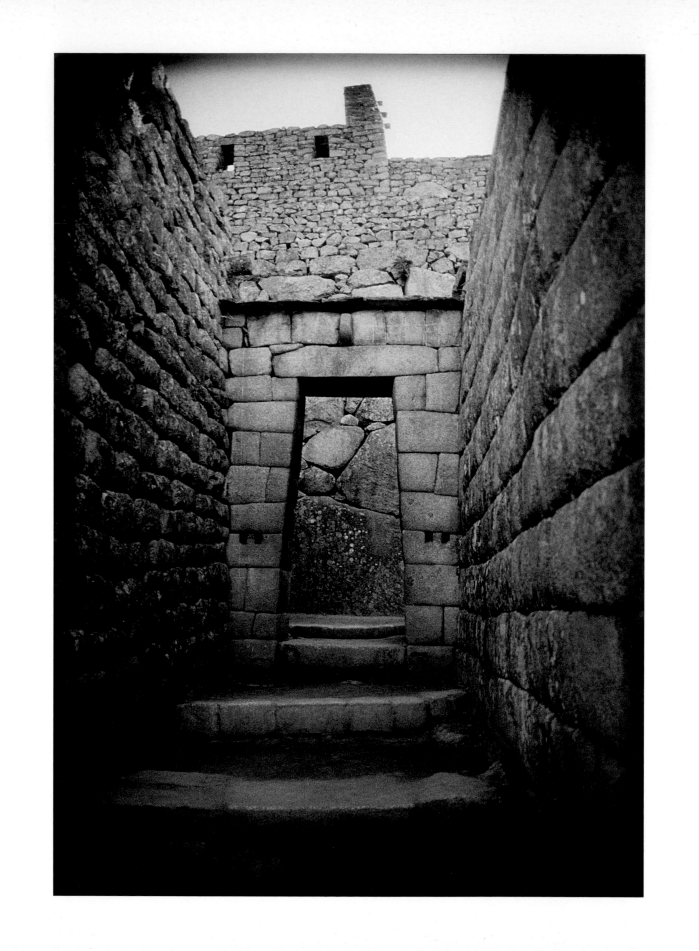

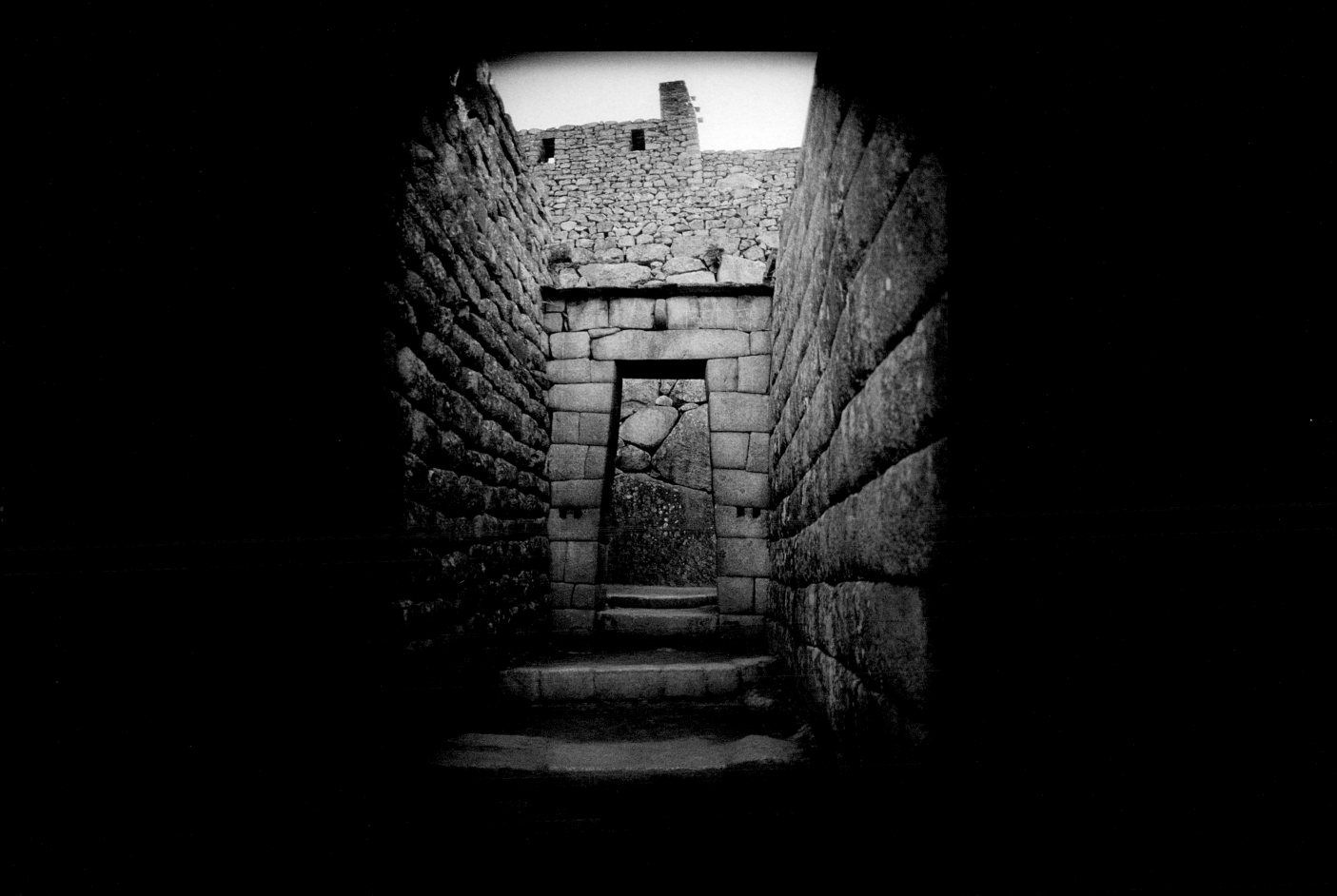

"This was the dwelling, this is the place. Ésta fue la morada, éste es el sitio.

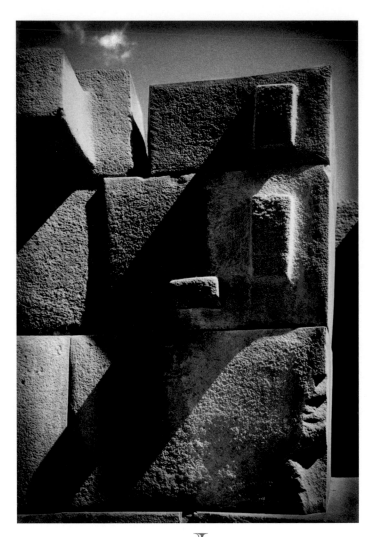

Mother of stone, MADRE DE PIEDRA, A thousand years of air, months, weeks of air, of blue wind, of iron cordillera, that were like soft hurricanes of footsteps polishing the lonely boundary of the stone.

Mil años de aire, meses, semanas de aire, de viento azul, de cordillera férrea, que fueron como suaves huracanes de pasos lustrando el solitario recinto de la piedra. High city of scaled STONES, Alta ciudad de piedras escalares."

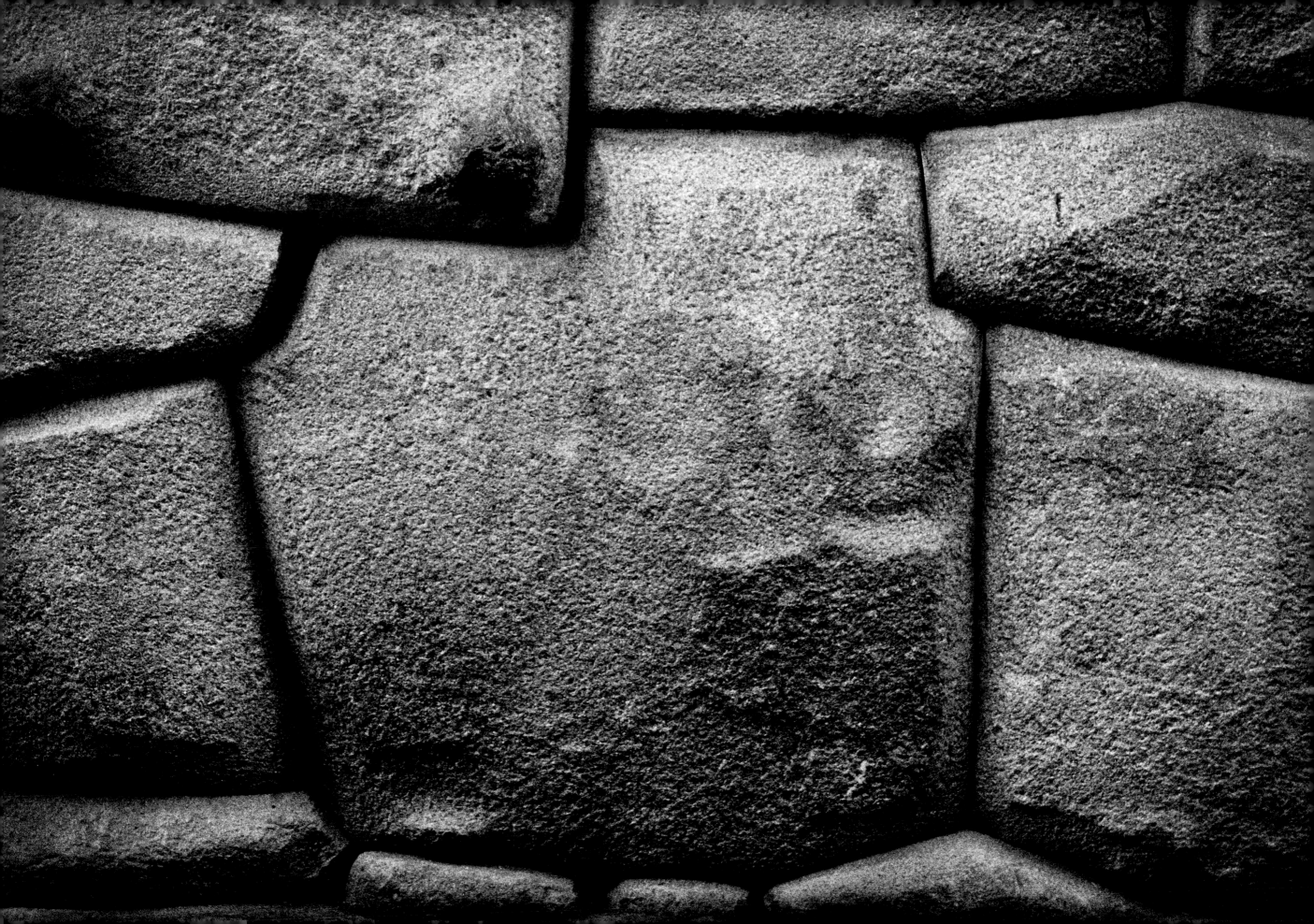

"Piedra en la P I E D R

Tiempo en el tiempo, el hombre ¿dónde estuvo? ¿Fuiste también el pedacito roto de H O M B R E inconcluso,

de águila vacía que por las calles de hoy,

que por las huellas, que por las hojas del otoño muerto va machacando el alma hasta la tumba?"

 , el hombre ¿dónde estuvo? Aire en el aire, el hombre ¿dónde estuvo?

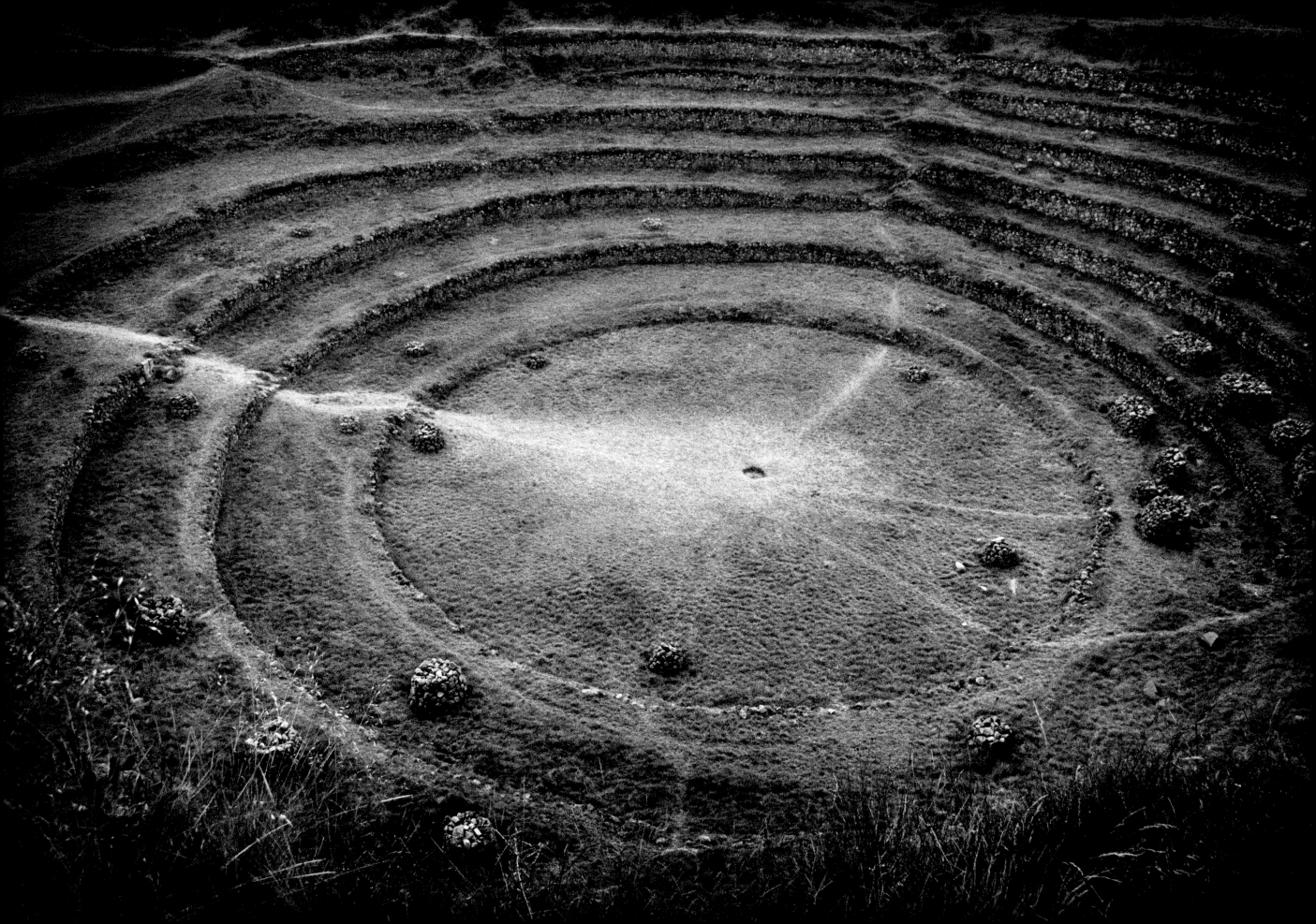

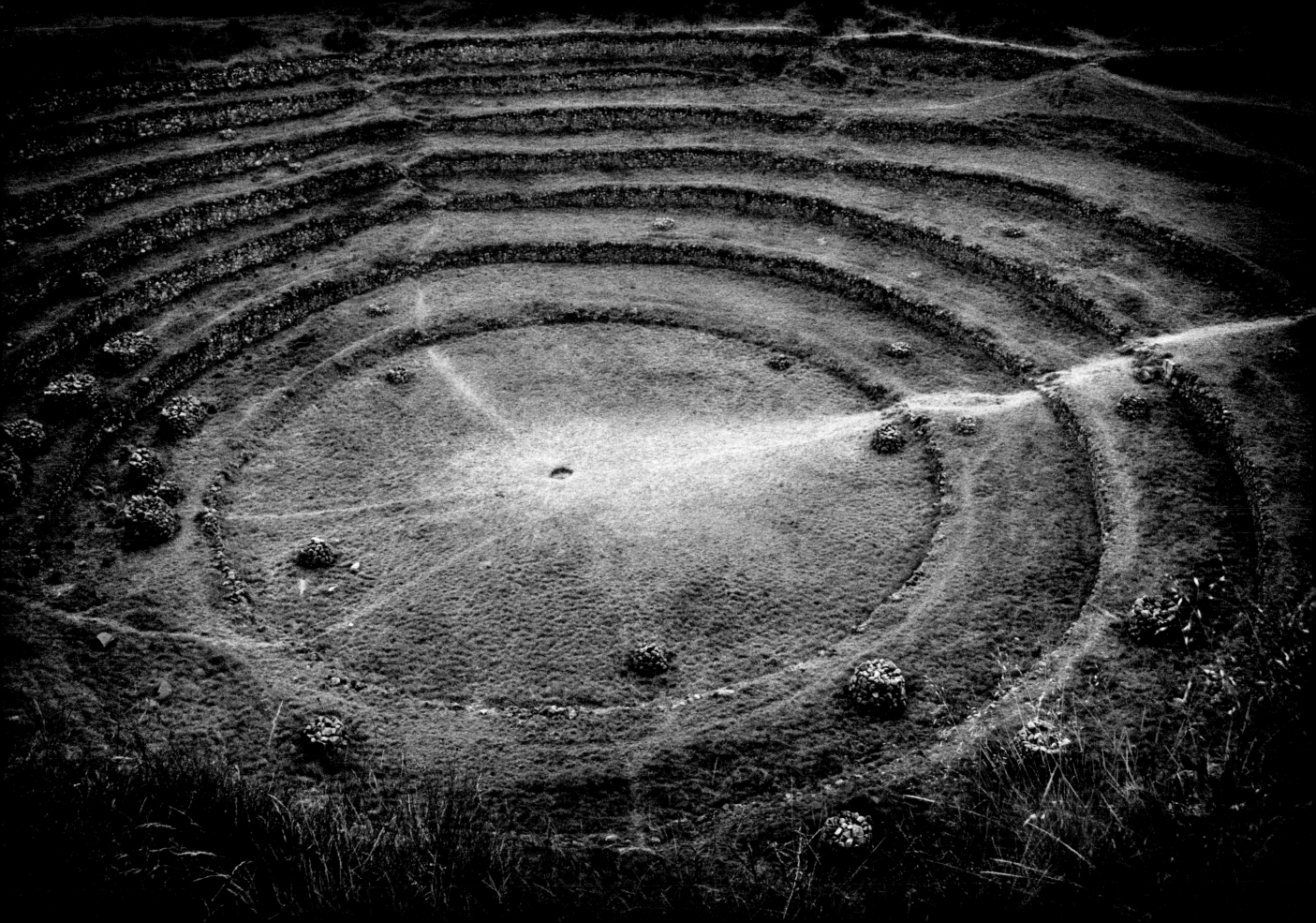

TERRACED SINKHOLES

No wonder the Andean tribes have worshiped the land around them. About four miles southwest of Maras is Moray, a unique site in this region

and the world. Around naturally occurring sinkholes, the deepest of which plunges over 150 meters, the Incas constructed irrigated farming terraces.

The sinkholes themselves were formed over porous rock, which assured good drainage at the base. Without serious scientific research, and hampered by the lack of a written record of any kind,

moderns have assumed these terraced sinkholes to be an agricultural laboratory of sorts, although some locals have laughed at this assumption and said they were obviously for

freeze-drying potatoes, called *moraya*, which sustain them through the lean times. In any case, the temperature between the pit's rim and its bottom can vary almost 60 degrees Fahrenheit,

and the ingenious terracing allows for a combination of sun and shade, as well as protection from the wind. If indeed these were agricultural labs, it is partly due to them that

the Andeans have been able to enjoy 3,000 varieties of potatoes and 150 varieties of maize, and it can be said to have given us 60 percent of the vegetables we have today. Isn't it amazing how the

Incas were able to make such innovative and productive use of these geological features?

From a purely visual perspective, viewed at a distance through the camera's lens, these sinkholes take on an otherworldly appearance.

One could imagine they were landing sites for extraterrestrial beings, a far cry from their agricultural function.

SUMIDEROS ADOSADOS

No sorprende que las tribus andinas hayan adorado la tierra que las rodeaba. A unas cuatro millas al sudoeste de Maras se encuentra Moray, un sitio único en esta región y en el mundo. Alrededor de depresiones de origen natural, la más profunda de las cuales supera los 150 metros de profundidad, los incas construyeron terraplenes irrigados para uso agrícola. Los sumideros en sí fueron formados sobre roca porosa, lo cual aseguró un buen drenaje en la base. Sin investigaciones científicas rigurosas y dada la falta de registros escritos de cualquier tipo, se ha asumido que estos sumideros adosados constituyeron una suerte de laboratorio agrícola, a pesar de que algunos locales se han reído de esta suposición y han dicho que obviamente eran utilizados para la liofilización (desecación por congelación) de la papa, llamada "moraya," la cual los sustentaban durante los tiempos de escasez. En cualquier caso, la temperatura entre el borde del pozo y su fondo puede variar casi 60 grados Fahrenheit, y la ingeniosa disposición en terraplenes permite una combinación de exposición al sol y a la sombra, así como protección contra el viento. Si de hecho se trataron de laboratorios agrícolas, fue parcialmente gracias a ellos que los pueblos andinos hayan podido disfrutar de 3.000 variedades de papas distintas y 150 variedades de maíz, y se puede decir que nos han brindado el 60% de los vegetales que tenemos hoy en día. ¿No es increíble cómo los incas fueron capaces de hacer un uso tan innovador y productivo de esas características geológicas?

Desde una perspectiva puramente visual, observados a distancia a través de la lente de la cámara, estos sumideros adquieren una apariencia ajena a este mundo. Uno podría imaginárselos como lugares de aterrizaje para extraterrestres, muy lejos de su función agrícola.

"Y yo, mínimo ser, ebrio del gran vacío constelado, a semejanza, a imagen del misterio,

me A B I

Rodé con las estrellas, mi corazón se desató en el viento."

Much of the landscape of Peru is strikingly beautiful. Within that is a tapestry created by an ancient saltworks. Northwest from the now quiet village of Maras, where some of the dispossessed Incas settled after leaving Cuzco to the Spaniards, and where the conquering Europeans finally quelled the last Inca rebellion, stands a majestic man-made collection of approximately 3,000 small, terraced pools. During the dry season, workers irrigate the pools every three days with saline water that springs from within the Andes at the top of the complex. As the moisture evaporates, each indentation is left with up to four inches of the ancient treasure, a process that takes about one month. Each pool yields about 25 kilos of salt each month. This natural abundance has been enjoyed for over a thousand years and is a testament to the ingenuity of the Incas and their descendents.

Viewed from afar and with little sense of scale, these SALT PONDS take on the aspect of an ever-shifting abstract painting whose colors move from tones of gray to bright yellows, tans and ocher as light conditions change.

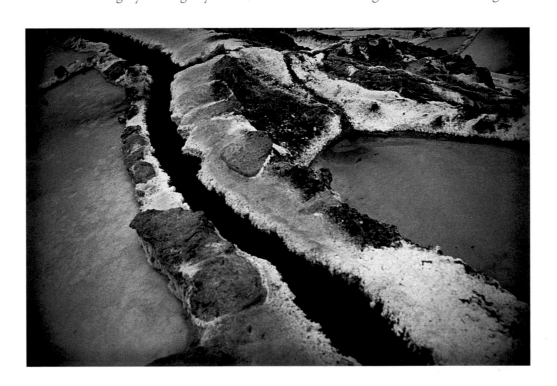

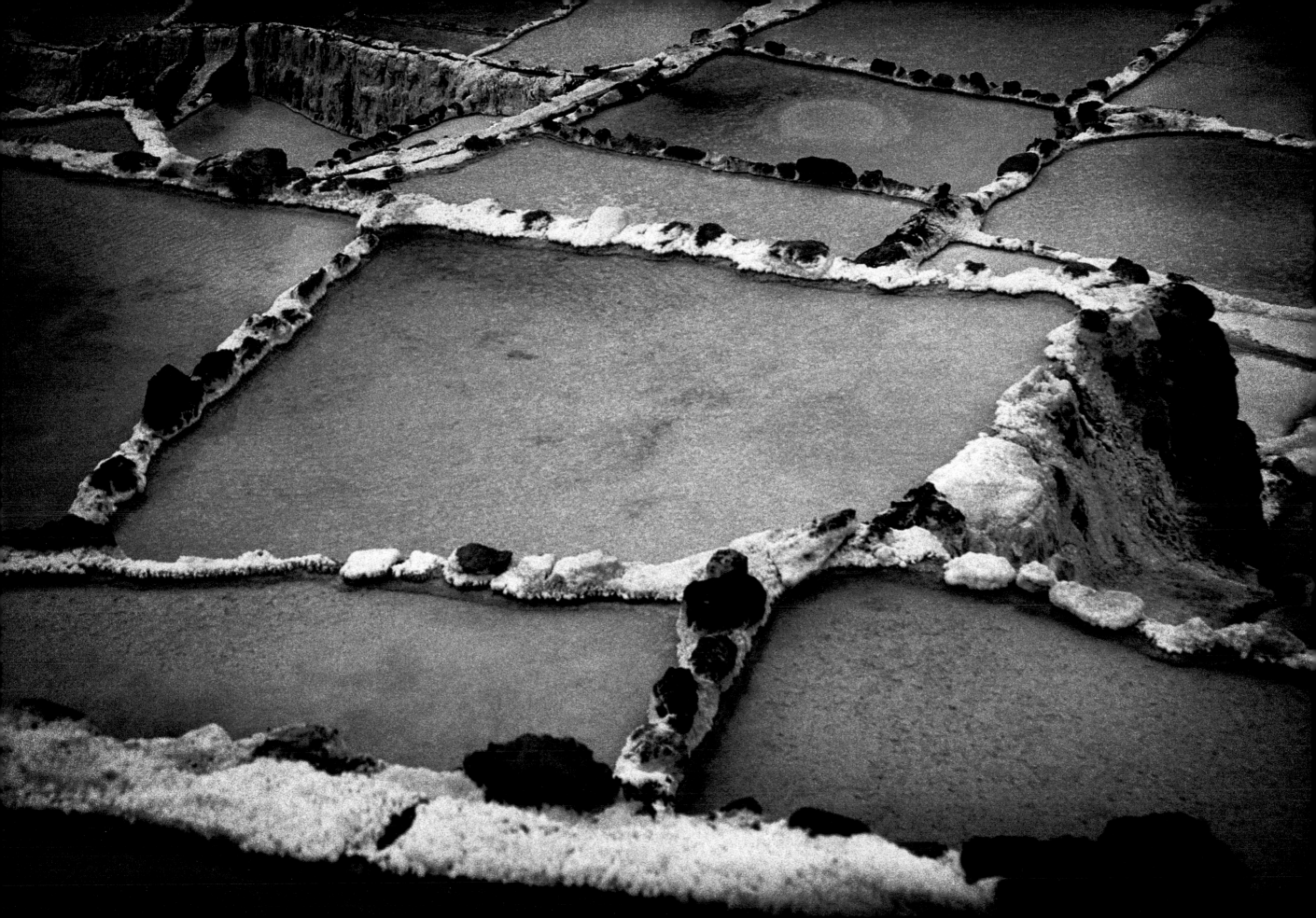

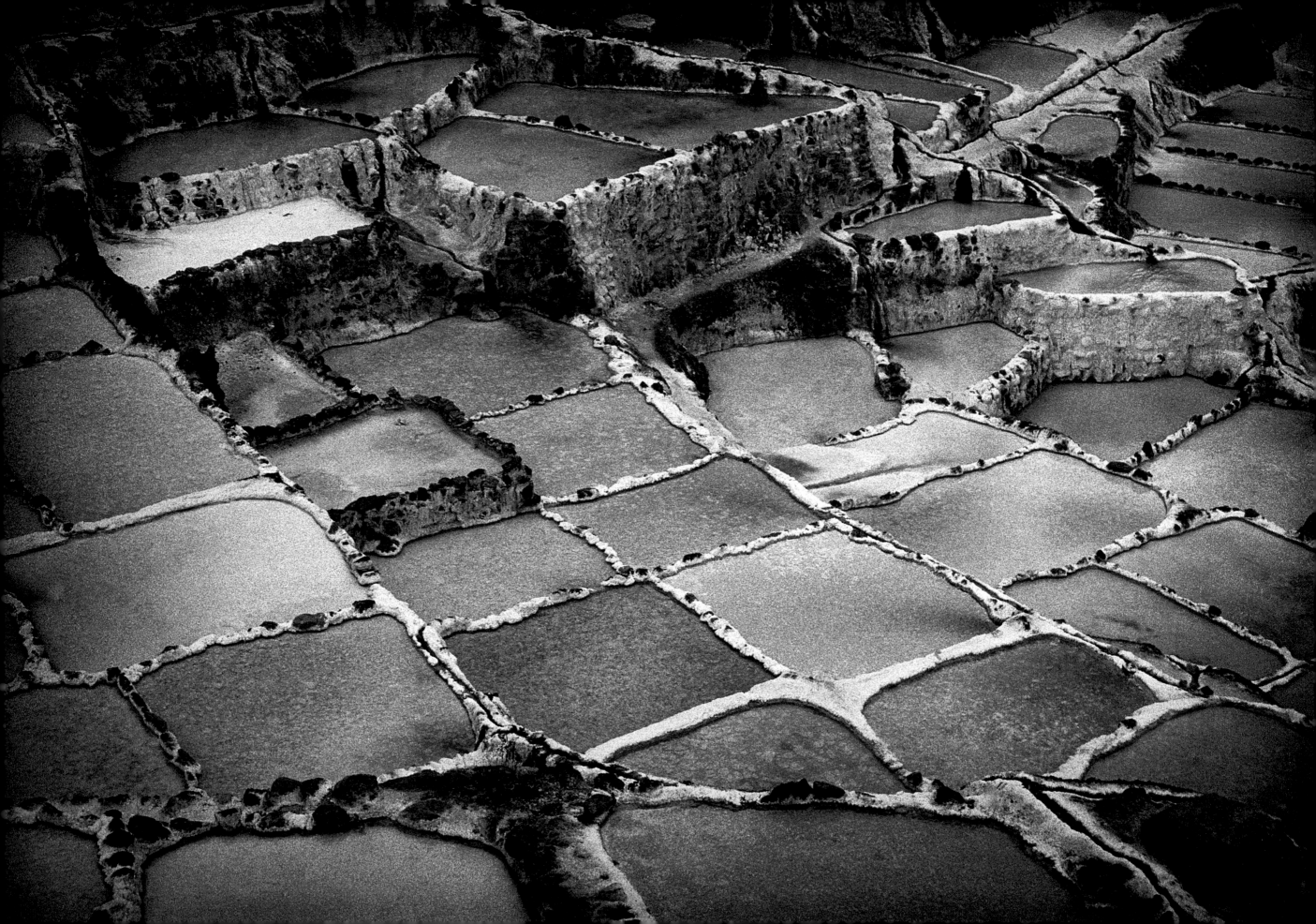

Gran parte del paisaje peruano es extremadamente hermoso. Uno de sus magníficos atractivos es el tapiz tejido por antiguas labores de sal.

Al noroeste del ahora tranquilo pueblo de Maras, donde algunos de los incas desposeídos se asentaron tras abandonar Cuzco a los españoles, y donde finalmente los conquistadores europeos reprimieron la última rebelión inca, se erige una colección majestuosa de aproximadamente 3.000 pozos pequeños dispuestos en terrazas artificiales. Durante la estación seca, los trabajadores irrigan los pozos cada tres días con agua salina que proviene del interior de los Andes en la cima del complejo. A medida que la humedad se evapora, cada hendidura logra hasta cuatro pulgadas del antiguo tesoro, un proceso que lleva alrededor de un mes. Cada pozo produce cerca de 25 kilos de sal al mes. Esta abundancia natural ha sido disfrutada durante más de mil años y es un testimonio del ingenio de los incas y de sus descendientes.

Vistas desde lejos y con poco sentido de la escala, estas SALINERAS adquieren el aspecto de una pintura abstracta que cambia constantemente, cuyos colores oscilan de los tonos grisáceos a los amarillos brillantes, beige y ocre, a medida que las condiciones de la luz cambian.

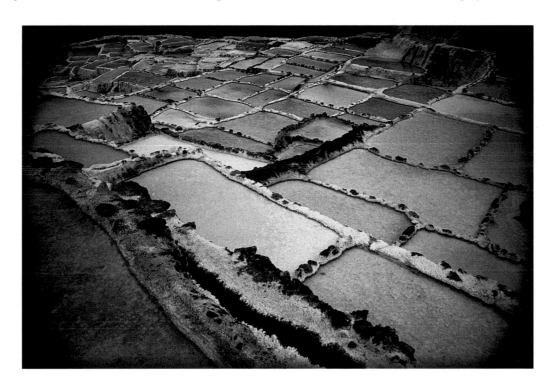

3.

Coda, A Photographer's Critique, Ancient Amatl & Imaging the Unseen Coda, Crítica de un Fotógrafo, Antiguo Amatl y Poniendo Imágenes a lo no Visto

CODA BY ALFORD JOHNSON

Almost three years have gone by since that terrible day Martha died.

I can hardly believe it as I drive toward Santa Fe, New Mexico, from my home in Arroyo Hondo, former site of the famous 60s hippie commune, New Buffalo.

I am headed to see a lady, a meeting arranged by Tom Galbraith, a longtime friend and Phoenix High School and Stanford University classmate of Martha's. Tom had tried several times to arrange this get-together, but for various reasons (maybe excuses) it didn't click. I was definitely not looking for a blind date (nor was she) but Tom, working subtly behind the scenes, felt this meeting needed to happen. Tonight was to be the night.

I am driving alongside the Rio Grande River and my mind wanders somewhat dangerously as I negotiate the curvy road. I am thinking back on my sudden bouts of tears upon hearing a certain piece of music that Martha and I had enjoyed together and coming back to an empty house after work surrounded by reminders of her artist's touch— Venetian plastered walls, a dried flower she had arranged in a crumpled brown paper bag here, a collage of photographs there, the Calder mobile above the piano, handmade books of the grandchildren's early years and her office with its collection of notebooks, test prints, handwritten diaries, darkroom notes and experimental combinations of photographs and techniques. I remembered the warm welcome arriving home after work, the relaxed conversation over a glass of wine, reading and discussing interesting and thought-provoking books and finally gently rocking one another to sleep at the close of the day. The routine would sometimes be interrupted by Martha's hours spent in the darkroom, not returning home until ten o'clock or so. She finally, at age 50, had felt liberated enough to pursue her art, which she practiced passionately and endlessly. I kept wondering where that would have led her had she not been taken ten years later. Especially difficult was going alone the first time to our house in New Mexico, a place that Martha had so artfully designed and loved so much. I thought about the human, physical touch, her arm around my waist, the hug, the squeeze that could be at once playful and tender, and the sense of emptiness when all that was missing.

I was suddenly awakened from my thoughts when I popped out of the canyon onto the flatland approaching Santa Fe. From there to Santa Fe my mind was blank from nervousness. The next thing I knew I had met Jane Farmer, several years widowed and a Stanford classmate of Tom's. Jane, or rather Janie, I soon learned was an artist, museum curator, conservator, hand papermaker, philanthropist and outdoor adventurer. As it turned out she had met Martha at Stanford, if only casually. Then the similarities to Martha started to tumble out: fellow artist, lover of the outdoors, skier, hiker, avid reader, spiritual yet skeptical of rigid orthodoxy. Both Martha's and Janie's personalities were lightened by a great sense of humor, an easy laugh and given depth by their artistic sensibilities and sincere interest in cultures other than our own. Both had a deep connection to Tibet, where Martha had traveled and photographed with her cheap plastic Holga camera. She enjoyed the challenge of its mechanical flaws—light leaks and occasional double exposures—and likened them to the uncertainties of life for the Tibetans in this remote area of the world. Janie had worked there for years in a variety of ways, including with a local orphanage, rekindling the ancient art of Tibetan papermaking. I even learned that a friend of Janie's husband's was Martha's ex-husband and the father of her son—my stepson—Todd Metzger. The convergence of different lives—Martha-Tom-Janie-Martha's ex-husband-my stepson and now me—left my head shaking in wonderment.

Regardless of their similarities, Martha was Martha and Janie is Janie: Martha with white hair, medium build, cautious and fearful of criticism (especially of her art) and Janie with jet-black hair, tall, slim, self-confident and at times daring.

That night those first few minutes were like two scared kids flashing back to first-date high school days but soon gave way to a stream of easy conversation. Weeks passed as we continued to discover our mysterious connections and mutual interests. I remember asking Janie early on if she had been dating. "This is the first date I've had in 43 years and I never expected to have any more," she replied laughing. (She told a mutual friend that she had had a long marriage and two grown and successful children and didn't expect nor did she care particularly to meet another man. I was like a bolt out of the blue, and she considered me her dessert.) Just before leaving for an extended stay in Chicago, I remember Janie taking my hand gently during a long walk in her neighborhood and the electrical charge that went from the top of my head out through the soles of my feet. I realized how much I had missed that warm touch of affection that I had been so used to.

That Fall while in Chicago Janie and I corresponded continually by e-mail and spoke frequently by telephone.

Somewhat conflicted between memories of Martha and the seduction of a budding relationship with Janie, I did a lot of soul searching. There were the obvious feelings of guilt over starting a new relationship after having lost Martha. This went on for days, when out of all that mental churning came the words of Pablo Neruda:

"If I die, SURVIVE ME with such pure force that you waken the furies of the pale and the cold, from south to south lift your indelible eyes, from sun to sun let your mouth sing. I don't want your laughter or your steps to hesitate,

I don't want my heritage of joy to die. Don't call for my person. I am absent.

Live in my ABSENCE as if in a house. Absence is a house so great that inside you will pass through the walls and hang paintings on the air. Absence is a house so transparent that I, lifeless, will see you live

and if you suffer, my love, I will die again."

I took a deep breath and saw the sunshine again. This was so like Martha to speak through the words of her favorite poet!

There are sometimes strange otherworldly influences in our lives; was all this meant to be with Janie's and my mutual connections and connectedness to Martha? Who's to say?

I felt as though life is meant to be lived in the most fruitful way possible in the here-and-now and not postponed until some imaginary afterlife. I realized that if I wanted to be as creative and productive as possible now, having a deep and meaningful relationship with Janie was the answer, and it now seemed so right, so passionate. She was my dessert in this next phase of my life.

Yes, life goes on and is beautiful again, but one is forever imprinted by what went on before. I will never lose sight of Martha, who was a joy as a wife and companion and who influenced me in many positive ways, and I can only be eternally grateful for that.

Upon returning to my home in New Mexico, Janie joined me on a quiet walk down into the arroyo next to the ancient petroglyphs where I had scattered Martha's ashes years before. I sat in reverence while Janie hung a Tibetan prayer banner in Martha's honor, a small paper flag, handmade by Janie, of course. I was moved by the solemnity of the moment and by the fact that Janie could be so sensitive and respectful, so caring and sincere without the slightest tinge of jealousy.

How could I be so fortunate to come out of the depths of loss to a new relationship with someone like Janie?

I took a deep breath and saw the S U N S H I N E again.

"And I, tiny being, drunk with the great starry

ABYSS .

void, likeness, image of mystery, felt myself a pure part of the

I wheeled with the S T A R S . My heart broke loose with the wind."

CODA

DE ALFORD JOHNSON

Habían transcurrido casi tres años desde aquel aciago día en que murió Martha.

Apenas puedo creerlo mientras conduzco rumbo a Santa Fe, en Nuevo México, desde mi casa en Arroyo Hondo, lugar del antiguo emplazamiento de la famosa comuna hippie de los 60, New Buffalo. Me dirijo a ver a una señora, un encuentro que había preparado Tom Galbraith, buen amigo de Martha y su compañero en el instituto de Fénix y en la Universidad de Stanford. Tom había intentado repetidamente este encuentro pero por diversas razones (tal vez excusas) nunca pudieron llevarse a cabo. Definitivamente, yo no andaba buscando una cita a ciegas (ella tampoco), pero la labor sutil de Tom, entre bastidores, imprimía la sensación de que aquel encuentro debía tener lugar. Aquella noche sería la ocasión propicia.

Conduzco bordeando el Río Grande, y mi mente se evade quizás peligrosamente a medida que asumo una carretera llena de curvas. Vuelvo a pensar en mis repentinos arrebatos de llanto en cuanto escucho una pieza musical que solía disfrutar con Martha, o cuando regreso después del trabajo a una casa vacía plagada de evocaciones a su toque artístico: paredes de estucado veneciano, aquí una flor marchita que había compuesto en una bolsa estrujada de papel de embalar, allí un *collage* de fotografías, el móvil de Calder sobre el piano, libros artesanales registrando los primeros años de los nietos, y su despacho con la colección de libretas, pruebas de imprenta, diarios de su puño y letra, notas del laboratorio fotográfico y combinaciones experimentales de fotografías y técnicas varias. Recordé la cálida bienvenida cuando llegaba del trabajo a casa, la tranquila conversación saboreando una copa de vino, lecturas y coloquios sobre libros interesantes que estimulaban nuestra reflexión y, por último, mecernos tiernamente hasta dormirnos al final del día. Ocasionalmente, la rutina se veía interrumpida por las horas que dedicaba Martha en el cuarto oscuro, regresando a casa hacia las diez de la noche. A la edad de cincuenta años se había finalmente sentido lo suficientemente libre como para ejercitar su impulso artístico, cosa que practicaba continua y apasionadamente. Me preguntaba todo el tiempo a dónde habría llegado esa pasión de no haber fallecido diez años más tarde. Resultaba difícil en particular tener que ir solo por primera vez a nuestra casa en Nuevo México, un lugar que Martha había diseñado con tanta exquisitez y que tanto amaba. Medité sobre el contacto físico, humano, su brazo rodeando mi cintura, el abrazo, el encuentro apretado que podría ser al mismo tiempo tierno y retozón, y la impresión de vacío al sentir que todo aquello no existía.

Me sacudió bruscamente de mis reflexiones la repentina salida del cañón hacia la llanura próxima a Santa Fe. Desde allí hasta Santa Fe, mi mente quedó en blanco debido sin duda a los nervios. Lo inmediato que supe fue que había conocido a Jane Farmer, viuda desde hacía años y compañera de estudios de Tom en Stanford University.

Pronto supe que Jane, o mejor, Janie, era artista, comisaria de museos, curadora, artesana del papel, altruista y exploradora. Parece que había conocido a Martha en Stanford, por mera casualidad. Pero entonces, las semejanzas con Martha empezaron a subrayarse: colega artista, amante del medio ambiente, esquiadora, senderista, lectora voraz, con afán espiritual pero siempre escéptica ante la rigidez ortodoxa. Favorecía a las personalidades tanto de Martha como de Janie un espléndido sentido del humor, una risa fácil y una profundidad acentuada por sus sensibilidades artísticas e interés sincero por culturas ajenas. Ambas sentían una profunda conexión con el Tíbet, a donde Martha había viajado y que había fotografiado con su sencilla cámara de plástico Holga. Disfrutaba ella del reto que implicaban sus fallos técnicos—filtrados de luz y ocasionales revelados dobles—y los vinculaba a las incertidumbres de la vida de los tibetanos en aquel remoto lugar del mundo. Janie había trabajado allí durante años de diversas maneras como la de reavivar el antiguo arte tibetano de la confección del papel. Incluso descubrí que un amigo del marido de Janie había sido el ex marido de Martha y el padre de su hijo, mi hijastro, Todd Metzger. La convergencia de vidas tan diversas—Martha-Tom-Janie-ex marido de Martha-mi hijastro, y ahora yo mismo—dejó mi mente aturdida de asombro.

A pesar de sus semejanzas, Martha era Martha y Janie era Janie: Martha de pelo blanco, complexión media, prudente y temerosa de la crítica (en particular de la de su arte), mientras Janie tenía el pelo negro como azabache, y era alta, esbelta, de gran autoconfianza y a veces, incluso atrevida.

Los primeros minutos de aquella noche nos sentimos como niños timoratos reiterando las primeras citas en los días del instituto, pero pronto la inquietud pasó con facilidad a la fluidez de la conversación. Se sucedieron semanas a medida que continuaba nuestro descubrimiento de misteriosas conexiones e intereses en común. Recuerdo haber preguntado al principio a Janie si ella había mantenido relaciones amorosas. "Ésta es la primera relación que he tenido en cuarenta y tres años y nunca imaginé poder tener alguna," me contestó riéndose. (Ella le contó a un amigo mutuo que había disfrutado de un largo matrimonio y había tenido dos hijos ahora mayores y con éxito en sus vidas, y no esperaba o le importaba en particular conocer a otro hombre. Yo era como un chispazo inesperado y me consideraba la guinda del pastel.) Justo antes de irme a pasar algún tiempo en Chicago, recordé que Janie había cogido tiernamente mi mano durante una larga caminata por su vecindario y la inmediata descarga eléctrica que había sentido desde la punta

de mis cabellos hasta las palmas de los pies. Me di cuenta de pronto de lo mucho que extrañaba aquella cálida expresión de afecto a la que había estado tan acostumbrado.

Aquel otoño, mientras estaba en Chicago, Janie y yo mantuvimos un continuo intercambio epistolar por correo electrónico, y hablábamos con frecuencia por teléfono.

De algún modo, dividido entre la memoria de Martha y la seducción de una relación en ciernes con Janie, me entregué a un ejercicio constante de introspección.

En mí se encontraban sentimientos inevitables de culpa ante una nueva relación después de haber perdido a Martha. Este sentimiento se mantuvo durante días hasta que de aquella maleza mental surgieron las palabras de Pablo Neruda:

"Si muero SOBREVÍVEME con tanta fuerza pura que despiertes la furia del pálido y del frío, de sur a sur levanta tus ojos indelebles, de sol a sol que suene tu boca de guitarra. No quiero que vacilen tu risa ni tus pasos, no quiero que se muera mi herencia de alegría, no llames a mi pecho, estoy ausente.

Vive en mi AUSENCIA como en una casa.

Es una casa tan grande la ausencia que pasarás en ella a través de los muros y colgarás los cuadros en el aire. Es una casa tan transparente la ausencia que yo sin vida

te veré vivir y si sufres, mi amor, me moriré otra vez."

Tomé aliento con fruición y sentí que el sol volvía a brillar. ¡Era tan propio de Martha hablar a través de los versos de su poeta favorito!

Existen a veces extrañas influencias ultramundanas en nuestra vida; ¿significaba eso que todo estaba destinado a ser, mi relación con Janie y las conexiones mutuas y conexión personal a Marta?

¿Quién se atreve a negarlo? Sentí que la vida debía ser vivida al máximo, día a día, y nunca posponerla hasta un más allá imaginario. Me di cuenta de que si quería ser lo más creativo y prolífico posible, tener una profunda y auténtica relación con Janie era la respuesta, y ahora parecía tal acierto, tan fascinante. Ella era la guinda del pastel en esta nueva fase de mi vida.

Ciertamente, la vida continúa y resulta hermosa de nuevo, pero uno está inscrito por lo acontecido en el pasado. Jamás perderé el pulso a Martha, quien fue maravillosa como esposa y compañera y me influyó de forma tan positiva, y sólo puedo sentir gratitud eterna por ello.

Al regresar a mi hogar en Nuevo México, Janie me acompañó en mi tranquila caminata hasta el arroyo contiguo a los antiguos petroglifos donde había esparcido años atrás las cenizas de Martha. Me senté con reverencia mientras Janie colgaba una banda tibetana de oraciones en honor a Martha, una pequeña estela de papel confeccionada, obviamente, por la propia Janie. Me sentí conmovido por la solemnidad del momento y por el hecho de que Janie pudiera ser tan sensible y respetuosa, tan comprensiva y sincera, y carecer del más mínimo indicio de celos.

¿Cómo podía haber tenido la fortuna de escapar de las profundidades de la pérdida e iniciar una relación con alguien como Janie?

Tomé aliento con fruición y sentí que el S O L volvía a brillar.

"In all the many lives I've had, I am absent. But I am here now, and at the same time, I still am that man I was.

Perhaps that's the answer, the real MYSTERY.

De tantas vidas que tuve estoy ausente, y soy, a la vez, soy aquel hombre que fui. Tal vez es éste el fin, la VERDAD MISTERIOSA."

"Martha Wood's photographs of Peru are unlike any others—of hers or of Peru."

So says Marc Hauser, who turned his professional eye to her work and offered the following critique. Hauser was given no indication of Wood's background, her previous work

or the circumstances of her journey. He was asked to evaluate only her photographic record of this trip. What struck him was a combination of her natural talent and the power and quality

of the images she made in Peru.

"When I first saw the proof sheets, I looked at them with an 8-times magnifier, and I was blown away. It was a totally different way of seeing,

and I didn't know if she was shooting macro photography or what. When I first saw the salt ponds I had no idea what they were. Even after choosing 20 or 30 pictures I liked, I still didn't know

what they were. Then, suddenly, I saw a person in one of the photographs, the size of a pinhead, in one of the corners, and I realized it was a giant landscape.

I started seeing fields and plains. But it started with just these little boxes, unbelievable repetitive elements, monochromatic shapes. I've never seen any photographs of Peru—not in life, not in

magazines, not anywhere—that are like these. No one has gone to this place and photographed these things like she did.

"When I got to the proofs of Macchu Picchu my reaction was that no one has approached it with her perspective. No one has framed it the way she framed it.

Martha Wood framed it so it becomes a painting. Then there are the ones that are soft, mushy, brown-toned things, like a building, and it's underexposed,

and you're getting these grey skies and silhouettes—really strong, detailed silhouettes.

A PHOTOGRAPHER'S

"Now, the way she looked at things and the way she framed things were not just happy accidents. She framed things consistently.

Martha was accurate and had a precise way of seeing things, a definite eye. When it came to going into a landscape with natural light, she had a superb sense of space and of how to frame things, where to stop the frame, when to end it. These images are not cropped; Martha Wood had an amazing vision.

"There is almost a naiveté about her approach. If she wanted to tilt the camera, she did. She didn't hesitate, and she wasn't afraid to try anything.

She'd consider her shot; she'd shoot it and move on. That was that. I think she knew that she had it covered; she had gotten her shot.

"See, what's really amazing is that every picture is just one picture, the single exposure." We must remember that because of the circumstances of this critique, the photographer had no opportunity to cull unwanted shots. Hauser was looking at the contact sheets of entire rolls that Wood shot.

C R I T I Q U E

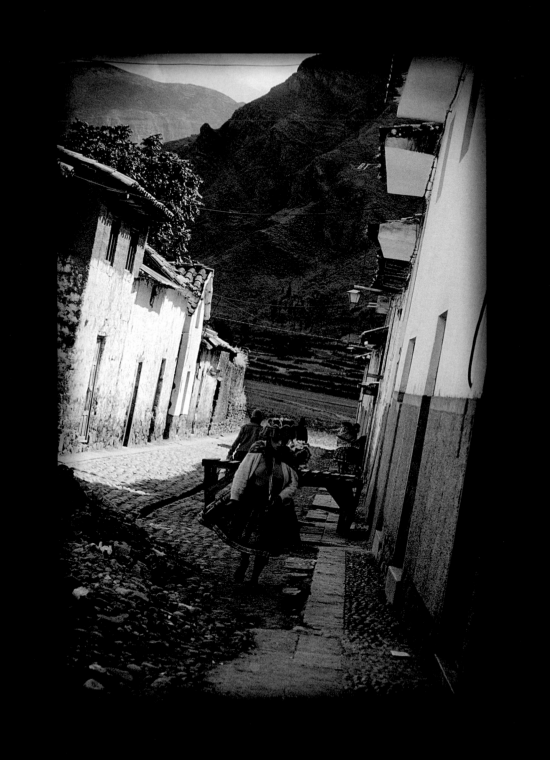

"And she had a very good sense of the moment. She captures it right on the money. She saw the people shots with an eye for the

essence of the moment, a distillation of whatever drama was there. Take the woman walking with the donkeys, or the uneven picture of the person walking down the cobblestone street, where she

tilted the camera a little bit to give you that feeling of awkwardness; in Peru, a lot of things are uneven, and everything's at a slant.

In these shots, everybody's in their right positions, stopped at the right moment."

Literally, as Hauser points out, Wood never saw these photographs as such, but the question the professional asked himself over and over was,

"Did Martha Wood know?" Did she know that the horizon had to be straight and clean in the donkey shot? Did she know that her silhouettes would have incredible detail? Did she know that by

using a fast film, she would not only have more than enough exposure, but that the image would become very grainy, that enlarged, her landscapes would appear both like watercolors

and yet extremely defined? Did she know that she would be creating a "pastel, almost monochromatic effect?"

In the end, of course, no one knows how Martha Wood expected these images to develop, but we feel that we are honored with

a glimpse inside the mind of an accomplished artist.

"From air to air, like an empty net, I went WANDERING between the streets and the atmosphere,

arriving and saying good-bye."—*Pablo Neruda*

"Yo volveré alguna vez, hombre o mujer, viajero después, cuando no viva, aquí buscad, buscadme entre PIEÐRA Y

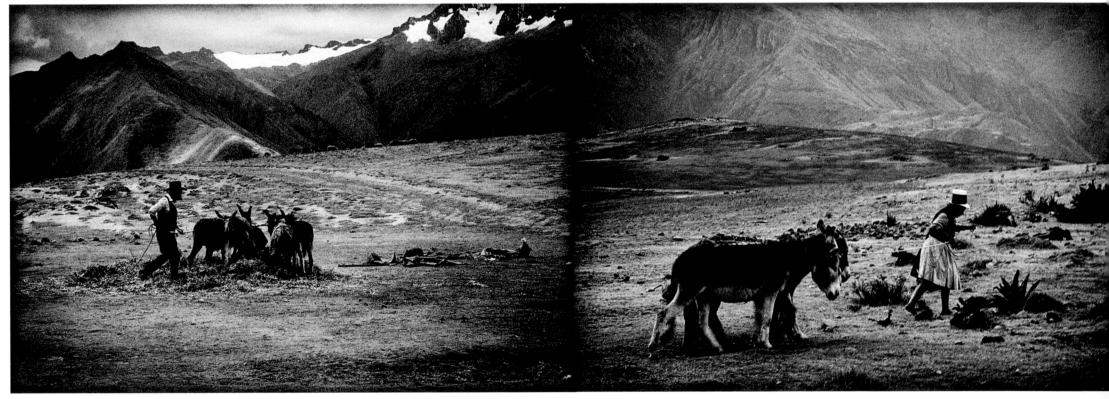

I will RETURN some other time,

OCÉANO, a la luz proceleria de la espuma.

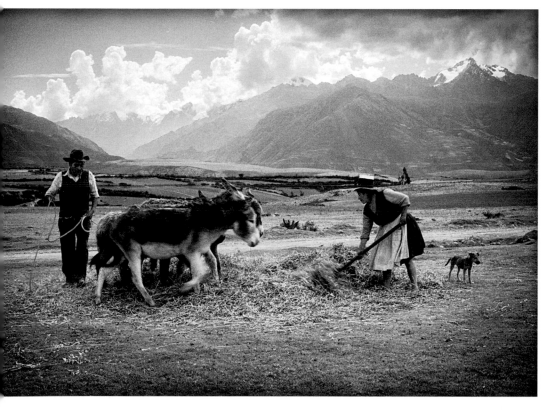

man or woman, traveler, later, when I am not alive, look here, look for me between stone and ocean, in the light storming through the foam."

"Las fotografías sacadas por Martha Wood en Perú son distintas de otras fotografías suyas o de fotografías del país." Eso es lo que dice Marc Hauser, quien dedicó su agudeza profesional al trabajo de Wood y ofreció un comentario al respecto. Hauser no había recibido indicación alguna sobre los antecedentes de Wood, sobre su trabajo previo o las circunstancias de su viaje. Le habían pedido que evaluara tan sólo el registro fotográfico de aquel viaje. Lo que más llamó su atención fue la combinación de talento natural y el poder y calidad de las imágenes que Wood había sacado en Perú.

"La primera vez que vi las pruebas fotográficas las observé con una lupa de amplitud 8 y me quedé estupefacto. Era una forma de mirar la suya completamente distinta, y no sabía si había hecho las fotos con macro o de qué forma. La primera vez que vi las lagunas salinas no sabía de qué se trataban. Incluso después de escoger 20 o 30 fotos que me gustaron, todavía no sabía de qué se trataban. Entonces, de repente, vi en la esquina de una de las fotografías a una persona del tamaño de un alfiler, y me di cuenta de que se trataba de un paisaje gigantesco. Empecé entonces a advertir los campos y planicies. Sin embargo, todo había empezado justo con aquellas cajitas pequeñas, elementos increíblemente repetitivos y formas monocromáticas. Nunca antes había visto fotos de Perú así—ni en la vida real, ni en revistas, en parte alguna—de aquel tipo. Nadie había ido a aquel lugar y fotografiado aquellas cosas de la manera en que lo hizo ella.

"Cuando por primera vez me aproximé a las pruebas de Macchu Picchu, mi reacción fue que nadie antes se había aproximado a aquello desde su perspectiva. Nadie antes lo había encuadrado de aquella manera. Martha Wood lo encuadra todo de tal manera que se convierte en una pintura. También existen tomas con elementos de textura suave, pastosa, con matices marrón, como edificios, y son tomas insuficientemente expuestas, y lo que consigues son aquellos cielos grises y siluetas, ciertamente enérgicas y detalladas.

CRÍTICA DE UN

"Ahora bien, la forma en que miraba las cosas y la manera en que las encuadraba no eran fruto de la casualidad. Encuadraba de forma sistemática. Martha tenía un pulso exacto y una manera precisa de ver las cosas, una mirada firme y definitiva. Cuando topaba con un paisaje de luz natural, tenía un sentido espléndido del espacio y del encuadre: dónde detener el enmarcado, cuándo acabarlo. No existe recorte alguno; Martha Wood tenía un sentido de la visión asombroso.

"Existe cierta ingenuidad en su enfoque. Si deseaba inclinar la cámara, lo hacía. No dudaba en hacerlo ni le inquietaba experimentar en absoluto. Consideraba aquello su toma; apretaría el obturador y ya. Eso era todo. Creo que ella sabía que aquello estaba logrado; había conseguido su toma.

"Lo que resulta verdaderamente sorprendente es que cada fotografía sea única, la exposición fotográfica única."
Hay que tener en cuenta que, debido a las circunstancias en que se produjo esta crítica, el fotógrafo no tuvo la oportunidad de hacer selección de tomas.
Hauser se está refiriendo a las series de carretes enteros de Wood.

FOTÓGRAFO

"Del aire al aire, como un red vacía, iba yo entre las calles y la

ATMÓSFERA,

llegando y despidiendo." —*Pablo Neruda*

"Y tenía un magnífico sentido del instante. Lo captura perfectamente. Martha apreció las tomas de la gente con un ojo en la esencia del momento, destilando el drama que allí existiera. Por ejemplo, la mujer caminando con los burros, o la de los chivos, o la desigual fotografía de la persona descendiendo por la calle de adoquines en la que había inclinado apenas la cámara para evocar la impresión de extrañeza; en Perú, muchas cosas son irregulares, y todo parece sesgado. En esas tomas, todo el mundo está en la posición apropiada, detenidos en el momento exacto."

Literalmente, como señala Hauser, Wood nunca vio estas fotografías de aquella manera, pero la pregunta que aquel fotógrafo profesional se hacía una y otra vez era: "¿Lo sabía Martha Wood?" ¿Sabía que el horizonte debía ser recto y preciso en la foto del burro?

¿Sabía que sus siluetas tendrían detalles sorprendentes? ¿Sabía que al utilizar un carrete de alta sensibilidad conseguiría no sólo suficiente nivel de exposición sino también una apreciación granulada; que cuando sus paisajes fueran ampliados parecerían acuarelas y al mismo tiempo mostrarían una gran definición?

¿Sabía ella que estaba creando un "efecto pastel, monocromático?" Después de todo, claro está, nadie sabe de qué forma esperaba Martha Wood que sus fotos aparecieran reveladas, pero nuestra impresión es que tenemos la fortuna de vislumbrar el interior de una extraordinaria artista.

ANCIENT AMATL

We selected images of contemporary Mexican *amate* paper to use as a visual and textural feature because it reflects the role, both functional and spiritual, of the pounded bark pre-paper, *amatl*, in the culture of the Americas and therefore seems appropriate to the character of this book.

Early cultures throughout the Pacific basin shared a common use of pounded bark fibers for clothing and, equally important, for spiritual uses. Central Mayans discovered that bark fabrics used to make clothing could also be used for writing. The amatl was made from several trees in the fig or *Moraceae* family. Like the Chinese, the Maya, Toltec and Aztecs developed a variety of writings on bulky surfaces before using the pounded bark material as a lightweight writing surface. A Mayan hieroglyphic script was developed, and sophisticated codex books were produced on amatl papers. Despite the efforts of the conquering Spaniards to destroy all of the Aztecs' books, several historic copies of Aztec codices have survived.

Like their respective pounded bark fibers in the Chinese and other Pacific Rim cultures, amatl played a strong spiritual role in Aztec culture. Amatl was at once a practical, a literary and a ceremonial material. Aztec spiritual uses of paper included spectacular ceremonial clothing for rituals and sacrifices; markers for spiritual areas and occasions; paper "protector-passports" worn on the chest by merchants traveling to distant regions; and "spiritual passports" placed around the neck to ward off evils in the event of death or on corpses to ward off evils in their journeys to Mictlan, the land of the dead. Amatl was also used for record-keeping material for inventories, astronomical calendars, information and histories. Aztecs had such a demand for amatl that the material became a major form of tribute or taxes paid to the central authority.

Contemporary Mexican amate paper continues the amatl tradition and is made today by the Otomí Indians of San Pablito, Mexico. The inner bark of the tree is removed in a single strip, soaked for several days and beaten on a flat trunk with another piece of wood until it becomes finely textured and elastic. This process can be used to make strips of soft, thin, malleable paper up to 18 feet long by 28 inches wide. The striking colors (from white to coffee to silvery beige) and grain of the paper depend on the bark used to make it. Years of practice allow the Otomí artisans to make different sizes and thicknesses—from board-strength to delicate weights. Reaching back to the past, contemporary artists have used amate to recall the mysterious and spiritual nature of the ancient amatl.

JANE M. FARMER, PAPER HISTORIAN, SANTA FE, NEW MEXICO

Antiguo Amatl

Hemos seleccionado imágenes de papel amate mexicano contemporáneo para usarlo como componente visual y textil porque refleja la función del antecedente tanto funcional como espiritual del papel amatl creado a base del aplastado de corteza de árbol, un procedimiento común en las culturas americanas y, por lo tanto, consistente con el personaje de este libro.

Culturas antiguas a lo largo de la cuenca del Pacífico compartieron la técnica de aplastar las fibras de las cortezas para confeccionar ropa, y también para fines espirituales. Los mayas mesoamericanos descubrieron que los tejidos a base de corteza de árbol que servían para confeccionar prendas de vestir podían utilizarse también para la escritura. El amatl se confeccionaba a partir de diversos árboles de la familia de la higuera o *Moraceae*. Al igual que en la cultura china, los mayas, toltecas y aztecas desarrollaron una variedad de escrituras sobre gruesas superficies antes de usar el material más ligero derivado del aplastado de la corteza como base para la escritura. Se desarrolló entonces la escritura jeroglífica maya, y sofisticados libros códices fueron elaborados sobre papel amatl. A pesar de los esfuerzos de los conquistadores españoles de destruir los libros de los aztecas, muchas de las copias de los códices aztecas han sobrevivido.

Al igual que en la cultura china y en culturas de la costa del Pacífico, el amatl desempeñó un importante papel para la espiritualidad de los aztecas. El amatl constituía un material tanto científico como ritual y literario. Entre los usos espirituales del papel se encontraban las espectaculares ropas ceremoniales para rituales y sacrificios; indicadores de espacios y ocasiones espirituales; "pasaportes protectores" de papel llevados sobre el pecho por mercaderes que viajaban a regiones lejanas; y "pasaportes espirituales" ostentados alrededor del cuello como protección contra las fuerzas malignas en caso de muerte, o sobre los cadáveres, protegidos así contra el mal en su viaje a Mictlán, la tierra de los muertos. El amatl también servía para registrar inventarios, calendarios astronómicos, información e historias. Los aztecas tenían tal demanda de amatl que el material se convirtió en una importante forma de tributo o impuesto abonado a la autoridad central.

El papel amate en el México contemporáneo continúa la tradición amatl y es confeccionado por los indios Otomí de San Pablito, México. El interior de la corteza del árbol se extrae en una sola tira, se deja en remojo durante días, y se golpea entonces sobre un tronco plano con una pieza de madera hasta que adquiere fina textura y elasticidad. Este proceso puede realizarse para conseguir láminas de suave, delgado y maleable papel de una extensión de hasta 18 pies de largo por 28 pulgadas de ancho. Los sorprendentes colores logrados (desde el blanco al color café o al beige plateado) así como el granulado del papel, dependen de la corteza usada para hacerlo. Años de práctica han permitido que los artesanos de Otomí logren confeccionar tamaños y grosores diferentes, desde densidades como tableros hasta consistencias delicadas. Retomando el pasado, artistas contemporáneos han usado el amate para evocar la cualidad espiritual y misteriosa del antiguo amatl.

JANE M. FARMER, HISTORIADORA DEL PAPEL, SANTA FE, NEW MEXICO

PONIENDO imágenes a lo no VISTO

Jon Scott, especialista en digitalización de imágenes de la compañía JS Graphics, Inc. de Chicago, Illinois, preparó todos los negativos de Martha Wood para *Pasaportes Espirituales*. La lista del equipo empleado se encuentra más abajo, pero esta lista es incapaz de contar la historia completa de cómo las imágenes nunca vistas de Martha Wood se convirtieron en una realidad física para todos nosotros.

Jon se enorgullece de haber trabajado en estrecha colaboración con los artistas y fotógrafos cuyos trabajos él prepara. A propósito de este proyecto, Scott comenta: "Existía una emoción agridulce al trabajar con todos, al tener que imaginar juntos de qué forma Martha Wood veía las cosas aquel día."

De personalidad meticulosa, Jon había descubierto el diseño gráfico mediante el dibujo mecánico en sus años del instituto, una técnica en que destacó, y se especializó en el cuarto oscuro, método que Jon adora, al igual que lo hizo Martha Wood. Para este volumen, al no ser posible consultar a la creadora sobre su visión, Scott dependió de su comprensión compartida del cuarto oscuro así como del estudio de la editora de fotografía Susan Cox sobre el trabajo de Wood desde sus tiempos de estudiante. Cox y el fotógrafo Marc Hauser determinaron la línea a seguir, enfatizando el concepto de que éstas eran las imágenes que Martha vio los últimos días de su extraordinaria vida. Imaginándose a sí mismo en el cuarto oscuro de Wood, Jon creó un efecto logrado mediante el incremento del contraste y el acentuado del veteado, intensificado a su vez por la composición de Wood. Así lo recuerda Scott: "Me intrigó la escala de las tomas. Las primeras dos tomas con que trabajé carecían de escala referencial desde la que juzgar el tamaño de los objetos. Parecían ubicaciones lunares, paisajes completamente extraños. En el tercer negativo finalmente advertimos gente, trabajadores en las lagunas, las cuales tenían tan sólo diez pies de ancho. Al no proporcionar claves visuales, ¡Martha había transformado las lagunas en lagos!

"El amor de Wood por las Holga (unas cámaras baratas y reconocidas por ser consistentemente inconsistentes) podía advertirse incluso cuando usaba una Nikon. Wood adoraba los ángulos desparejados, las filtraciones de luz, los límites irregulares de las Holga; añadían valor artístico para ella. En las fotos peruanas de este libro, ésa era su obvia aproximación, independientemente de que usara para sus tomas una Nikon o cualquiera de sus cuatro Holgas."

Conocido en el pasado como "el hombre escáner," Jon Scott se forjó una reputación por sus soberbios escaneados de alta resolución de impresiones offset y de grabados digitales de arte desde una pequeña oficina en Chicago. Scott se compró su primera terminal Mac de trabajo en 1993 por 25.000 dólares. Scott sigue utilizando Mac y Adobe Photoshop para lograr lo último en cuarto oscuro digital. Pero como comenta Scott, "No es tanto el equipo como el modo de usarlo." Sin duda alguna, Wood estaría de acuerdo.

ESCÁNER: Screen Cezanne / IMPRESORAS: Epson Stylus Pro 9800, Canon iPF9000 / PROGRAMA: Adobe Photoshop

IMAGING the Unseen

The digital imaging specialist Jon Scott of JS Graphics, Inc. in Chicago, Illinois, prepared all of Martha Wood's negatives for *Spiritual Passports*. The equipment list is below, but it cannot tell the whole story of how Martha Wood's unseen images became a physical reality for all of us.

Jon prides himself on working closely with the photographers and artists whose work he prepares. Of this project he says, "There was a bittersweet joy in collaborating with everyone, in having to imagine, together, how Martha Wood saw things that day."

A meticulous character who first discovered graphics through mechanical drawing (at which he excelled) in high school, Jon was trained in the darkroom and loves it, as Martha Wood did. For this volume, unable to ask the creator for her vision, Scott relied on this shared understanding of the darkroom, as well as photo editor Susan Cox's study of Wood's entire body of work, back to her student days. Cox and photographer Marc Hauser set the direction, stressing the concept that these were the images Martha saw on the last days of her life—larger than life. Imagining himself in Wood's darkroom, Jon created an effect that was accomplished by increased contrast and accentuated grain and intensified by Wood's composition. As Scott recalls, "I was intrigued with the scale of these shots. The first couple I worked with had no scale—nothing from which to judge the size of the objects. They looked like moonscapes—completely foreign landscapes. On the third negative, we finally saw people, workers standing in the ponds, which were only 10 feet across. By giving no visual clues, Martha had turned the ponds into lakes!

"Wood's love of the Holga (a notoriously cheap and reliably unreliable camera) came through even when she was using a Nikon. She loved the odd corners, the light leaks, the irregular borders of the Holga; it added artistic value for her. With the Peruvian photos in this book, that was her obvious approach, whether she was shooting with the Nikon or one of her four Holgas."

Known once upon a time as the "Scan Man," Jon Scott built a reputation for superb high-resolution scans for traditional offset printing and digital fine-art printmaking from a small office in Chicago. He bought his first Mac workstation in 1993 for $25,000. He still uses a Mac and Adobe Photoshop to create the ultimate digital darkroom. But as Scott says, "It's not so much the equipment as how you use it." Wood certainly would have concurred.

SCANNER: Screen Cezanne / PRINTERS: Epson Stylus Pro 9800, Canon iPF9000 / SOFTWARE: Adobe Photoshop

G R A C

We are most grateful to the University of Texas Press for their eagerness to take *Spiritual Passports* under their wing.

We have been impressed with the overall professionalism of the organization. Furthermore, the enthusiasm, helpful suggestions, creative ideas and

general support of Dave Hamrick, Nancy Bryan, Colleen Devine Ellis and Regina Fuentes have been remarkable and inspiring.

Without them, all of our effort in designing and producing this book would have been for naught.

"Carpe Diem"—Horace, 8 BC

I A S

STEPHEN STINEHOUR OF STINEHOUR EDITIONS, DIANA GOURGUECHON, MAGGIE KINSER HOHLE, TINA ESCAJA, MARC HAUSER,

JON SCOTT AND ROBERT RUTHERFOORD OF JS GRAPHICS, INC., TODD METZGER, ROSEMARY & ERV GEISLER, GINNY GILCREASE, DORIS RIVEROS,

NÄKKI GORANIN, MARK EISNER, RONA EISNER, TAYLOR CLARK OF CAPITAL OFFSET COMPANY, INC., JAN RONISH, BARBARA BURNS,

JANIE FARMER, C GREY OF PaperArts.com, TOM LEECH, LESLIE DIRUSSO, ACME BOOKBINDING, SANDRA HOTTON, DEB BEYER, DAVE LONG,

ANYA TRAISMAN, NANCY LITTLE, STEVE TAKAKI, TOOTIE & MARK COX, TATE TOWNSEND, FRANK BIANCALANA,

AND FINALLY, FOR ANDY, FOR HIS VISION, WIT, PATIENCE AND EQUANIMITY, WHILE WE VENTURED TOGETHER ON THIS MYSTICAL, ASYMPTOTIC JOURNEY.

—SUSAN COX, 2009

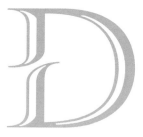

N E R U D A

The Excerpts / *The Poems*
Las Selecciones / *Los Poemas*

All excerpted poetry of Pablo Neruda in Spiritual Passports is in quotation marks.
Poetry translations by Mark Eisner
Todas las selecciones de la poesía de Pablo Neruda en Pasaportes Espirituales están entre comillas.
Traducciones de la poesía hechas por Mark Eisner

"In this story, only I die today" / *Love Sonnet 66*

"My love has two lifetimes to love you..." / *Love Sonnet 44*

"How much happens in a day..." / *How Much Happens in a Day*

"But I love your feet..." / *Your Feet*

"Hardly had I awakened..." / *The Long Day Called Thursday*

"Tonight, I can write the saddest lines" / *Tonight, I can write the Saddest Lines*

"I am the condor, I fly over you who walk" / *The Condor*

"I came to the limits..." / *It is Born*

"And it was at that age poetry..." / *Poetry*

"Stone upon stone..." / *Heights of Macchu Picchu X*

"This was the dwelling, this is the place" / *Heights of Macchu Picchu VI*

"Mother of stone" / *Heights of Macchu Picchu VI*

"A thousand years of air, months, weeks of air..." / *Heights of Macchu Picchu VI*

"High city of scaled stones" / *Heights of Macchu Picchu VI*

"If I die, survive me with such pure force..." / *Love Sonnet 94*

"And I, tiny being, drunk with the great constellated void..." / *Poetry*

"In all the many lives I've had, I am absent..." / *There is No Clear Light*

"From air to air, like an empty net..." / *Heights of Macchu Picchu I*

"I will return some other time..." / *I Will Return*

No part of this publication may be reproduced or transmitted in any form or by any means, electronic or mechanical, including photography, recording or any other information storage and retrieval system, nor may the pages be applied to any materials, cut, trimmed or sized to alter the existing trim sizes, matted or framed with the intent to create other products for sale or resale or profit in any manner whatsoever, without prior permission in writing from the publisher.

Copyright © 2009 Martha A. Wood Residuary Trust

Photographs by Martha Wood copyright © 2009 Martha A. Wood Residuary Trust

Amate images copyright © 2009 Susan Cox

All rights reserved

Library of Congress Control Number: 2009907692

ISBN 978-0-615-27662-5

Published by:
Residuary Trust (GST Exempt)
created by the Martha A. Wood Revocable Trust U/A/D 11/15/91
Chicago, Illinois

Printed and bound in the United States of America

Capital Offset Company, Inc., Concord, New Hampshire
Acme Bookbinding, Charlestown, Massachusetts

This first printing of *Spiritual Passports* is limited to 1,500 copies

First Edition 2009
10 9 8 7 6 5 4 3 2 1

We thank the Pablo Neruda Foundation and City Lights Books
for permission to use excerpts from various poems by Pablo Neruda.
Reproduction of excerpts from poems by Pablo Neruda,
permission by © Fundación Pablo Neruda, 2009
Translations copyright © 2004 by Mark Eisner. Reprinted by permission of City Lights Books
Translations copyright © 2009 by Mark Eisner

Distributed by:
University of Texas Press

Portable Museums
Chicago, Illinois

COLOPHON

Spiritual Passports
www.spiritualpassports.com

Design, Concept and Realization:
Susan Cox and Frank Biancalana
www.portablemuseums.com

Digital Imaging and Pre-press Artist:
Jon Scott, JS Graphics Inc., Chicago

Printing and Production Consultant:
Stephen Stinehour, Stinehour Editions
Lunenburg, Vermont

Text Proofreaders:
Jan Ronish
Tina Escaja
Regina Fuentes

Paper:
Phoenix Motion Xantur 115 lb. text

15" x 10.25" Landscape
18 8-Page Signatures
144 Pages, 42 Quadtone Images

Endleaves:
Mohawk Superfine 60 lb. cover
Stone Wall at Macchu Picchu, Photographed by Martha Wood

Dust Jacket:
Phoenix Motion Xantur 115 lb. text
4 Color Process, Plus One Formulated Spot Color
Scuff-Free, Matte Film Lamination

Printing:
Capital Offset Company, Inc.
Concord, New Hampshire
4-Color Process
Plus One Formulated Spot Color
Spot Varnish

Binding:
Acme Bookbinding, Charlestown, Massachusetts
Cased Binding, Smyth Sewn
Cialux #1573 Linen over Eska Graphic 0.120" board
Cotton Head and Tail Bands

Quantity:
This first printing of *Spiritual Passports*
is limited to 1,500 copies

The spelling of Macchu Picchu:
We have chosen to spell Macchu
with a double "c" as in Macchu Picchu
out of respect for and
in order to be consistent with
Pablo Neruda, whose poetry is such
an integral part of this book.

All of the things she loved about had reached a crescendo at Macchu Picchu.

Then the conductor's hands came down. And everything went quiet in that magical, mystical land.

Todas las cosas que ella admiraba y disfrutaba de Perú

habían alcanzado su CRESCENDO en Macchu Picchu

y entonces las manos del director de orquesta descendieron y todo quedó en silencio en aquel mágico, místico lugar.

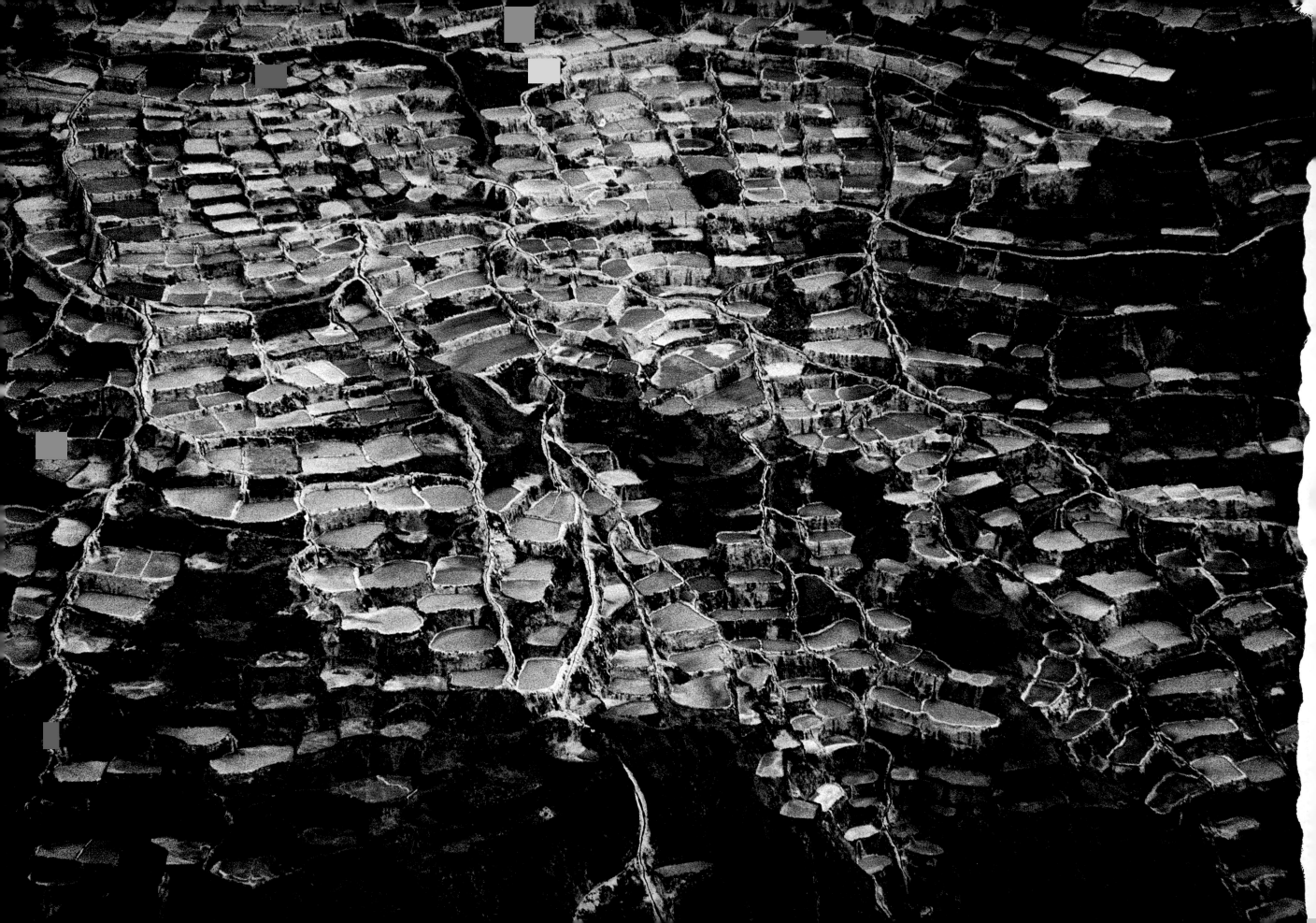

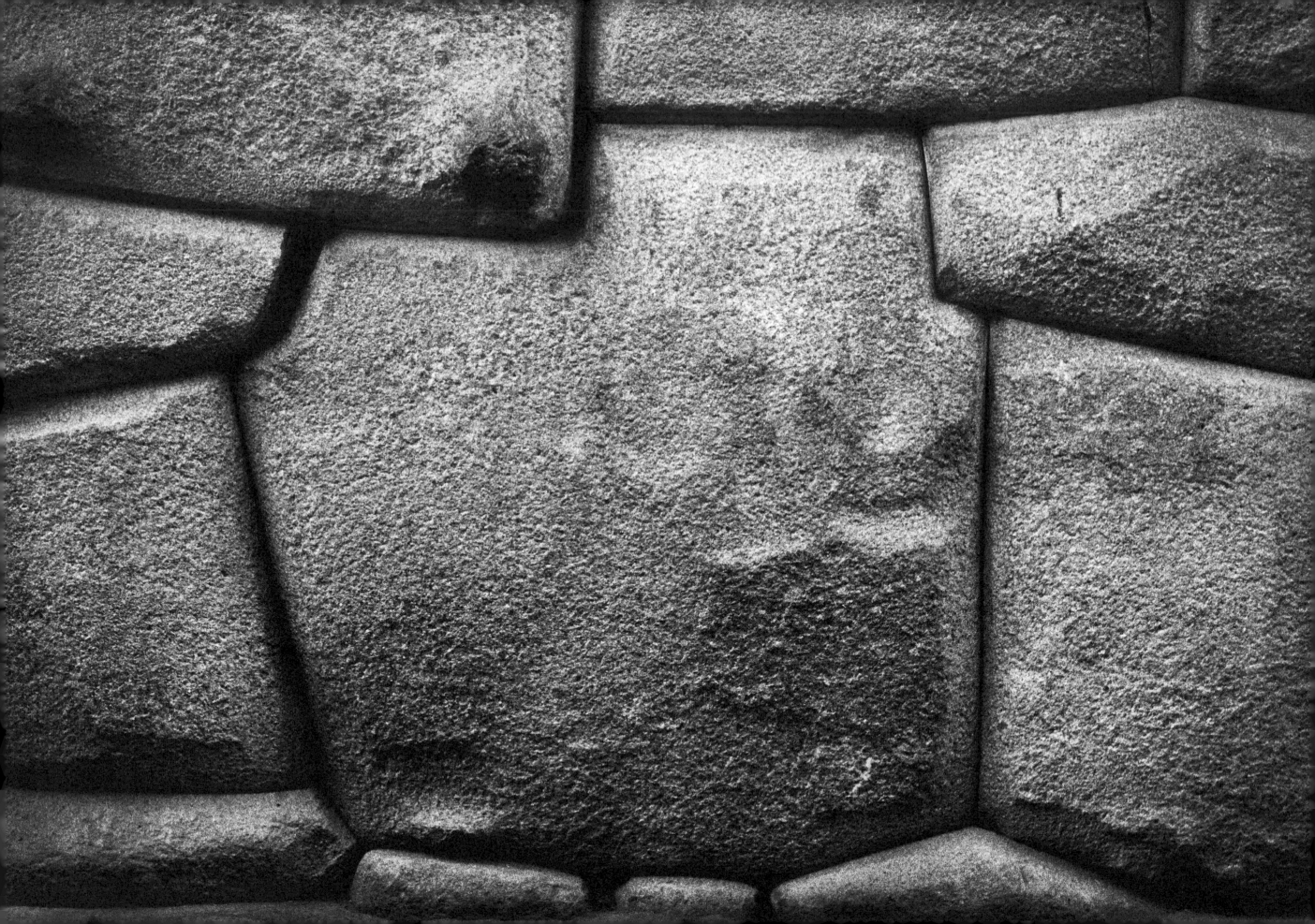